# I PLAY+ 音樂手冊

## 大字版
## MY SONGBOOK

# 歌曲索引

| 級數\調性 | I | II | III | IV | V | VI | VII | 連接和弦 | | |
|---|---|---|---|---|---|---|---|---|---|---|
| C | C | Dm | Em | F | G | Am | Bdim. | G/B | C/E | Am/G<br>Em/G |
| C#/D♭ | D♭ | E♭m | Fm | G♭ | A♭ | B♭m | Cdim. | A♭/C | D♭/F | B♭m/A♭<br>F♭m/A♭ |
| D | D | Em | F#m | G | A | Bm | C#dim. | A/C# | D/F# | Bm/A<br>F#m/A |
| D#/E♭ | E♭ | Fm | Gm | A♭ | B♭ | Cm | Ddim. | B♭/D | E♭/G | Cm/B♭<br>Fm/B♭ |
| E | E | F#m | G#m | A | B | C#m | D#dim. | B/D# | E/G# | C#m/B<br>F#m/B |
| F | F | Gm | Am | B♭ | C | Dm | Edim. | C/E | F/A | Dm/C<br>Am/C |
| F#/G♭ | G♭ | A♭m | B♭m | C♭ | D♭ | E♭m | Fdim. | D♭/F | G♭/B | E♭m/D♭<br>B♭m/D♭ |
| G | G | Am | Bm | C | D | Em | F#dim. | D/F# | G/B | Em/D<br>Bm/D |
| G#/A♭ | A♭ | B♭m | Cm | D♭ | E♭ | Fm | Gdim. | E♭/G | A♭/C | Fm/E♭<br>Cm/E♭ |
| A | A | Bm | C#m | D | E | F#m | G#dim. | E/G# | A/C# | F#m/E<br>C#m/E |
| A#/B♭ | B♭ | Cm | Dm | E♭ | F | Gm | Adim. | F/A | B♭/D | Gm/F<br>Dm/F |
| B | B | C#m | D#m | E | F# | G#m | A#dim. | G#/A# | B/D# | G#m/F#<br>D#m/F# |

# 各調級數和弦表

| G | C | F | G |
|---|---|---|---|

```
|2 — — —  | 3 3 3 3 3 2 2 | i i i i 2 i 6 5 | 5 5 5 5 6 5 2 3 |
 停           等待  著下  課  等待  著放  學  等待  遊戲的童
 前           嘴裡  的零  食  手裡  的漫  畫  心裡  初戀的童
 陰           一天  又一  天  一年  又一  年  迷迷  糊糊的童
 呆           就這  麼好  奇  就這  麼幻  想  這麼  孤單的童
 臉           盼望  著假  期  盼望  著明  天  盼望  長大的童
```

| C ┌─1.2.3.4.─┐ | C | C ┌──5.──┐ | C |
|---|---|---|---|

```
|i — — —  | 0 0 0 0 0 :‖ i — 0 3̣ 3 | 3 3 3 3 3 2 2 |
 年                                年   喔  一 天 又 一 天
 年
 年
 年
```

| F | G | C | |
|---|---|---|---|

```
|i i i i 2 i 6 5 | 5 5 5 5 6 5 2 3 | i — — — | i — — — ‖
 一年  又一  年  盼望  長大的童  年                    Fine
```

Key：B
Play：G
男調：G 女調：D
4/4 ♩=120

# 認錯

詞 / 李驥　曲 / 李驥　唱 / 優克李林

G　　　　　　　　D　　　　　　　C　　　　　　　　C
‖ 5· 5 1 2 3 5 | 2· 7 7 1 1 | 6· 4 4 4 5 | 6 5 4 5 5 2 |

G　　　　　　　　D　　　　　　　C　　　　　　　C　　D
| 5· 5 3 5 1 3 | 2· 5 5 7 7 | 6· 4 4 — | 4 3 1 5 5 — ‖

G　　　　　　　　D/#F　　　　　　Em　　Em/D　　#Cm7-5
‖ 0 0 0 3 3 5 | 5 2 2 — 1 7 | 2· 1 1 7 1 | 7 6 6 — — |
　　　　I don't believe it　　是 我 放 棄 了 你

C　　　　　　　　D　　　　　　　G　　　　　　　　G7
| 0 6 6 6 6 7 7 1 | 1 7 7 7 6 6 5 | 5 3 3 — — | 3 — — — |
只 為 了 一 個　沒　有　理 由 的　決 定

C　　　　　　　　D　　　　　　　G　D/#F　　　Em　　Em/D
| 0 4 4 4 4 4 1 | 3 2 2 2 5 5 5 | 6· 5 5 2 3 | 2 1 1 — — |
以 為 這 次　我 可 以　　承 受 你 離 我 而　去

A　　　　　　　　C　　　　　　　C　　　　　　　　D
| 0 6 6 6 7 7 1 | 1 5 5 — 0 5 | 1 — 1 6 6 1 | 1 7 7 — — |
不 必 讓 你 傷　心　　卻 刺　痛 自　己

% G　　　　　　　D/#F　　　　　　Em7　　Em/D　　#Cm7-5
‖ 0 3 3 3 3 3 5 | 5 2 2 2 1 1 7 | 2· 1 1 7 1 | 7 6 6 — — |
一 個 人 走　在 傍 晚　七 點 的 台　北　Ci — ty

C　　　　　　　　D　　　　　　　G　　　　　　　　G7
| 0 6 6 6 6 7 1 | 1 2 2 1 2 1 1 | 5 5 3 5 5 3 3 — | 3 — — — |
等 著 心 痛 就 像　黑 夜　一 樣 的　來 臨

# 分享

詞 / 姚謙　曲 / 伍思凱　唱 / 伍思凱

Key：C
Play：C
男調：C　女調：G
4/4 ♩=60

彈奏參考

```
          C        G          Am           Em        F         C
‖ 0  0  0  0 1 2 | 3 5 1 2 5  2 5 7 2 5 | 1 1 1 2 1 3 6 5 | 0 6 1 4 3 1  5 |

  Dm   F  G  C                              C                    G
| 2· 1 1 1 7 | 1 — — — | 1 — — 0 3 4 ‖ 5 5 6 6 3 5 5·5 1 2 2 |
                                        時間 已做了 選擇 什麼人叫

  Am       Em            F          C              Dm              G
| 2 3 2 1 1 | 0 7 1 1 5 6 | 6 — 0 5 1 1 3 4 | 3 3 2 1 1 5 5 0 3 4 ‖
  做朋友   偶爾 碰頭     心情 卻能 一點 就通   因為

  C               G          Am          Em          F         C
‖: 5 5 6 6 3 5 5·5 1 2 2 | 2 3 2 1 1 0 7 1 1 5 6 | 6 — 0 5 1 1 3 4 |
  我們曾 有過 理想類似 的生活   太多 感受     絕非 三言
                                           2x 3

  Dm                  G           G           F              C
| 3 3 2 2 1 3 2 2·2 | 0 7 7 7 1 1 5 6 6 5 4 4 5 | 5 3· 3  3  0  0 |
  兩語 能形 容       可能有時我 們顧 慮太     多

  G              F              C                  D           D7
| 0 7 7 7 1 1 5 6 6 5 4 4 | 4 5 3 3 — 0 3 3 | 3 2 2 2 — 0 2 3 |
  太多決定需 要我 們去  選擇     擔心 會 犯錯     難免

  Am               G           F  G    C
| 2 1 1 1 1 — 0 1 1 | 1 7 7 7 7 1 5 6 | 7·2 | 2 1·1 — 0 1 2 ‖
  會 受挫   幸好 一 路上 有你 陪我     與你

  %C         G          Am          Em          F          C
‖ 3 5 5 5 3 3 2 2 2 2 2 3 2 1 | 1 1 1 2 1 1 3 6 5 | 5 | 0 6 6 1 6 6 3 2 1 6 |
  分享的快樂勝過獨自擁有 至今我仍 深深感 動   好友如 同一扇窗能
```

# 淚海

詞 / 季忠平、許常德　曲 / 季忠平　唱 / 許茹芸

彈奏參考

愛已不能動　還有什麼值得　我心　痛　想你的天空　下起雨

來　　　　沒人心疼　的黑　夜　臉頰兩行鹹鹹　的淚　水　　是你

喔是你　讓我　望穿淚水肝腸寸斷　　　你怎麼捨　得　讓我的淚　流向

海　　　　付出的感情永遠　找不回　來　　　　　　你怎麼

捨得　讓我的愛　流向　海　　　　傷心的　往事一幕幕　　就像潮

# 情書

詞 / 姚若龍　曲 / 戚小戀　唱 / 張學友

Key：G
Play：G
男調：G　女調：D
4/4 ♩=103

彈奏參考

```
        Em          C        D          G         Em        Am
| 0   0   0 i 7 5 ‖ 3 — 4 — | 2 3 4 3 3   2 | i · 2 2 · 2 |
```

```
  D              Am    D      G      Em       C
| 2 — — 0 5 | 4 3 4 3 3 2 2 3 | 3 2 i 3 | i — — — |
```

```
  D            G          %G                   Em
| i 7 6 7 | i — — — ‖: 0 5 6 1 2 3 2 1 | 2 1 6 1 1 — |
```
1x 妳瘦了憔悴得讓　我好心疼
2.3x 妳醉了脆弱得藏　不住淚痕

```
  G                Em            C       D      Bm        Em
| 0 5 6 1 2 3 2 1 | 2 1 6 6 6 0 6 5 | 6 1 6 2 2 0 5 | 5 3 5 6 6 3 2 1 |
```
有時候愛情比時　間還殘忍　把人　變得盲目　而　奮不顧身　忘了愛
我知道絕望比冬　天還寒冷　妳恨　自己是個　怕　孤獨的人　偏偏又

```
  Am7              D —1.              D —2.3.          D        C
| 0 1 1 6 3   2 | 2 1 6 2   2 — :‖ 3 5 3 2   2 — | 0   0   0   0 ‖
```
要兩個同　樣　用心的人　　　的　靈魂
愛上自由自私
```
2.3x 0   1 6 3 3 3 3
```

```
‖ Bm            Em          Bm              Em
| 0 7 7 5   2 2 5 | 2 1 7 7 7 1   1 | 0 7 7 5 2 2 2 1 | 2 3 5 3   3 0 3 4 |
```
妳帶著　他　唯一　寫過的情　書　　　想證明當初愛得　並不糊塗　　　他曾

```
  C               Bm   Em       C             D
| 5 1 1 1 1 1 6 | 5 6 5 5 1 1 | 0 1 1 6 3 3 3 3 | 3 2 1 5 5 — |
```
為了妳　的逃離　頹　廢痛苦　　　也為了破鏡重圓　抱著妳哭

16 I PLAY⁺ 音樂手冊大字版

Key：D♭
Play：C
男調：G 女調：C
4/4 ♩=84

# 解 脫

詞 / 姚若龍　曲 / 許華強　唱 / 張惠妹

彈奏參考

C　　　　　　　　　　　　G/B　　　　　　　　Am

| 0　0　0 0 5 6 ‖ 1　—　—　— | 5 1 3 3 4 4 3 3 | 5 1 3 3 4 4 3 1 1 2 |
5 1 3 3 4 4 3 3

Am7/G　　　　　　　　F　　　　　　　　C　　　　　　　Dm7

| 2　—　5 6 1 2 3 1 | 1 2·2 3 1 2 2 1 | 1　—　3 4 5 | 6　—　— 2 3 2 3 |

G　　　　　　　　　C　　　　　　　　G/B　　　　　　　Am

| 3 2　2　—　— | 0 2 2 2 2 3 3 1 2 | 2 2 2 2·2 3 3 1 2 | 1　—　0　0 |
愛是不夜　城　回憶像星　辰

Am7/G　　　　　　　F　　　　　　　C/E　　　　　　　Dm7

| 0　0　0　0 | 0 2 2 2 2 3 3 1 2 | 2 2 2 2 3 3 4 5 | 5 2 3 2 2　— |
熱淚越沸　騰　我越感覺　有　點　冷

G　　　　　　　　　C　　　　　　　　G/B　　　　　　　Am

| 0　0　0　0 | 0 2 2 2 2 3 3 1 2 | 2 2 2 2 3 3 1 2 | 1　—　0 5 6 0 5 6 |
變了心的　人　越想越傷　人　耶　耶

Am7/G　　　　　　　F　　　　　　　C/E　　　　　　　Dm7

| 5　—　0　0 | 0 2 2 2 2 3 2 | 2 2 2 3 3 5 | 5　—　0 3 3 2 |
枯坐到清　晨　陽光替房　間　開了燈

G　　　　　　　　　F　　　　　　　C　　　　　　　Dm7

| 2　—　0　0 ‖: 1· 1 1 2 3 1 | 1· 1 1 2 2 3 | 2 1 6 6　— 0 5 6 |
想　若結局一樣　又何苦再想　耶

G　　　　　　　　　F　　　　　　　C　　　　　　　Dm7

| 5　—　—　— | 1· 1 1 2 3 1 | 1· 1 1 2 3 5 | 5　—　0 2 3 3 2 3 |
傷　若讓人成長　我為什麼怕　分　手的

G　　　　　　　　　%　C　　　　　　G/B　　　　　　　Am

| 3 2 3　—　1 ‖ 5　—　3 4 5 | 5 4 4 3 2 2 5 4 | 5　—　3 4 5 5 |
傷　解脫　是肯承認　這是個錯　我不應該

# 聽海

Key：B♭
Play：C
男調：D 女調：A

4/4 ♩=60

詞 / 林秋離 曲 / 涂惠源 唱 / 張惠妹

彈奏參考

C          Fm          C          Fm          C                      Em
3 · 1 2 · 1 | 3 — — — | 3 · 4 5 1 | 7 — — 7 1 |

F                    Em      Am        Dm    G          C
6 — 6 7 1 6 | 5 · 7 1 — | 4 — — — | 1 — — 0 1 2 |
                                                                 寫信

%  C              Fm          C          Fm          C              Fm
2 3 3 3 1 4 4 3 2 1 | 2 3 3 — 0 1 2 | 2 3 3 3 1 4 4 3 2 1 |
1x 告訴我 今天 海是什 麼 顏色        夜夜 陪著你 的海 心情又
2.3x 告訴我 今夜 你想要 夢什麼        夢裡 外的我 是否 都讓你

Em          A7          Dm7      G                  C    G/B  Am
7 · 5 6 5 · 5 | 5 4 3 | 4 6 4 0 · 4 4 3 2 | 3 — 0 · 3 3 2 1 |
如 何      灰色是 不 想說    藍色是憂 鬱          而 漂泊的
無 從 選擇 我揪著 一 顆心    整夜都 閉不了眼睛      為何你
2.3x 7 · 5 5 3 5 5 | 5 4 3 | 4 6 4 0 4 3 2 | 3 5 2 3 1 1 2 3 |

Dm7 ┌1.┐ Fm                  G                          Dm7 ┌2.3.┐ G
2 3 3 2 1 2 | 2 1 5 | 5 2 2 — 0 1 2 ‖ 3 4 · 4 3 2 2 3 2 3 |
你 狂亂的心 停在哪 裡          寫信  明明 動了情 卻 又不

C              G          C          G/B              Am      Am7/G
2 · 1 1 — — ‖ 5 — 5 · 5 2 1 7 | 1 — — 3 4 5 |
靠 近          聽    海 哭的聲 音          嘆 息著

F          D7/#F      G                  Em
6 6 6 6 5 6 6 · 6 6 7 1 | 2 — — | 0 7 7 7 3 5 5 5 3 |
誰又被傷了心  卻還不清 醒              一定 不是我  至 少

| Am | Am7/G | F | D7/#F | G | C | G/B |

```
7 i7 i — i23 | 6 i23 6·6 3²1 | i2 2 — — | 5 — 0·5 217 |
```
我很冷靜　　可是淚 水 就連淚水也都不相　信　聽　　海哭的聲

| Am | Am7/G | | F | D7/#F | G |

```
i — — 345 | 666 656 6·6 671 | 2 — — 0 |
```
音　　　這 片海 未免也 太多情 悲 泣到天　明

| Em | | Am | Am7/G | Dm7 | Em | F |

```
0 77 735 5 53 | 7 i7 i — i23 | 665 671 i·5 43 3 |
```
寫封信 給我　就當　最後約定　說你在 離開我 的時候　是怎 樣

| C | Fm | C | Fm | C | | Em |

```
i2i i — — | 3 — — — | 3· 45 i | 7 — — 7i |
3· 12·i
```
的心情

| F | | Em | Am | Dm | G | C |

```
6 — 67 i6 | 5· 7i — | 4 — — — | i — — 012 |
```
寫信 ※

| Dm7 | Em | F | C | D7/#F | C | D7/#F |

```
665 671 i· 54 | 431 2321 i — | 5 1515 #4 2 |
        5 1515 #4 2
```
離開我 的時候　　是怎　樣的心 情　　　　　Rit...

| C | | | |

```
♭3 — — — — | 3 — — — | 3 — — — |
```

Fine

# 被動

Key：F
Play：C
男調：B♭ 女調：F
4/4 ♩=68

詞 / 潘麗玉　曲 / 伍佰　唱 / 蘇慧倫

彈奏參考

**Drum Fill**

```
                              C        G            F
|| 0    0    0    0    | 0   0   0   0   | 0   0   0   0   |

    C        G            F                   C            G
|  0    0    0    0    | 0   0   0   0 0661 :|| 2 11 171 7 35 5 55 |
                                          我可以 很 久 不和你聯絡 任日
```

```
    F      C            Dm       Am          F            G
| 6 1 1 65 2 3· 0 3 3 5 | 2 2 1 2 21 5 6 6 55 | 6 1 6 5 66 5 35 0 56 1 |
  子一天天這麼過  讓自己 忙 碌 可以當作藉口 逃避 想念你的 種種軟弱我可以
```

```
  C            G              F      C            Dm       Am
| 2 11 171 7 35 5 55 | 6 1 1 65 2 3· 0 3 3 5 | 2 2 1 2 21 5 6 6 55 |
  學 會 對你很冷漠 為何 學 不會將愛沒收 面對你 是對 我 最大的折磨 這些
```

```
  F                        G                     C
| 6 1 6 1 6· 6  1 62 | 2 — — 0 || 5 3 3 2 2 3 1 2 16 1 1 56 |
  年始終沒有    對 你說            愛 你越久我越被動 只因
```

```
  Am        Em          F            C            Dm7        G
| 2 1 1   7 5 35 5 | 6 1 1 65 5 65 6 16 5 | 6 1 16 16 6 1 2  2 |
  你 的愛   居無 定所是 你 讓我的心 慢慢退縮退到 你 看不見的角 落
```

```
  C                          Am        Em          F            C
| 5 3 3 2 2 3 1 2 16 1 1 56 | 2 1 1 7 17 5 35 5 | 6 1 1 65 5 65 6 16 5 |
  愛 你越久我越 被動 只因 我 的 愛不再為你揮霍 是 我 讓我的心失去自由卻再
```

F　　　　　　　　Dm7　　　　　　G　　　　　　　　　　　⊕ C　　　　　　G

| 6 1 6 1 6· 6 | 3 2 2 | 2 — 0 0 ‖ 6 5 1 1 6 1 2 1 5 5 3 5 |
也沒有勇氣　　　放　　縱

　　　　　　　　　2x 3 5 3　3 2· 2

F　　　　　　　　　　　　　　C　　　　　G　　　　　F

| 2 3 2 1 1 1 1 1 1 3 5 | 6 5 1 1 6 1 2 1 5 5 3 5 | 2 1 1 — 0 6 6 1 :‖
　　　　　　　　　　　　　　　　　　　　　　　　　　　　　　　我可以

⊕ C　　　　　　　　　　　　Am　　　　Em　　　　　　　F　　　　C

| 5 5 3 2 3 1 2 1 6 1 1 5 6 | 2 1 1　7 5　3 5 5 | 6 1 1 6 5 5 6 5 6 1 6 5 |
愛你 越久我越被動 只因 你的 愛　居無 定所是 你 讓我的心 慢慢退縮退到

Dm7　　　　　G　　　　　　　C　　　　　　　　　　　　Am　　　　　Em

| 6 1 1 6 1 6 6 1 2 2 | 5 3 3 2 2 3 1 2 1 6 1 1 5 6 | 2 1 1 1 7 1 7 5 3 5 5 |
你 看不見的角 落　　愛 你 越久我越被動 只因 我的愛 不再為你揮霍 是

F　　　　　C　　　　　　　F　　　　　　Dm7　　　　　G

| 6 1 1 6 5 5 6 5 6 1 6 5 | 6 1 6 1 6· 6 | 3 2 2 | 2 — 0 3 2 1 6· |
我讓我的心 失去自由卻再 也沒有勇氣　　　放　　縱　　　　　沒有勇氣

C

| 0 2 1 1 1· 1 — | 0 0 0 0 ‖
放　　縱　　　　　　　　　Fine

# 紅豆

詞 / 林夕　曲 / 柳重言　唱 / 王菲

Key：C
Play：C
男調：E　女調：B
4/4 ♩=120

| C | | | G/B | | | Am | | | |
|---|---|---|---|---|---|---|---|---|---|

`3 5 2 2 5 2 1 | i — — 0 6 7 | i 6 5 5 2 5 3 | 3 — — — |`
（C　G/B　Am　F　G　C）

| C | | | G/B | | | Am | | | Am7/G | | F | | | | G |
|---|---|---|---|---|---|---|---|---|---|---|---|

`3 3 2 2 5 2 1 | i 3 i 7 5 | 6 — 6 6 6 | 5 — 5 6 |`
　　　　　　　　　　　　　　　　　　　還 沒

‖: C Am

`2 1 2 2 1 | 2 — 5 6 | 2 1 2 2 3 3 | 2 — 5 6 |`
好 好 的 感 受　雪 花 綻 放 的 氣 候　我 們
為 你 把 紅 豆　熬 成 纏 綿 的 傷 口　然 後

F C/E D7/#F G

`2 1 1 1 6 6 | 2 3 2 1 1 1 | 2 1 1 5 6 5 | 5 — 5 6 ‖`
一 起 顫 抖　會 更 明 白　什 麼 是 溫 柔　還 沒
一 起 分 享　會 更 明 白　相 思 的 哀 愁　還 沒

C Am

`2 1 2 2 1 | 2 — 5 6 | 2 1 2 2 3 3 | 2 — 5 6 |`
跟 你 牽 著 手　走 過 荒 蕪 的 沙 丘　可 能
好 好 的 感 受　醒 著 親 吻 的 溫 柔　可 能

F C/E Dm7 G

`2 1 1 1 6 6 | 2 3 2 1 1 1 | 6 5 5 5 2 3 2 | 2 — 1 2 ‖`
從 此 以 後　學 會 珍 惜　天 長 和 地 久　有 時
在 我 左 右　你 才 追 求　孤 獨 的 自　　`|2 — — — | 0 0 1 2 ‖`
　　　　　　　　　　　　　　　　2x 由　　有 時

%C G/B Am Am7/G

`5· 1 1 1 2 3 | 3 — 3 2 2 1 | 3 7 i 7 6 3 | 3 — 7 6 5 |`
候 有 時 候　我 會 相 信 一 切 有 盡 頭　相 聚 離

F Em Dm7 G

`6 — 6 5 4 | 5 — 3 2 1 2 | 1 6 3 3 2 | 2 — 1 2 5 ‖`
開 都 有 時 候　沒 有 什 麼　會 永 垂 不 朽　可 是 我

# 愛情

詞 / 姚謙　曲 / 張洪量　唱 / 莫文蔚

彈奏參考

| C | | F | | C | | F | |
|---|---|---|---|---|---|---|---|
| 0 5̣ 6̣ 1 2 3 2 1 | 2 · 1 1 — | 0 5̣ 6̣ 1 2 3 32 1 | 6̣ — 2 3 2 1 |

| Dm | | Gsus4 | | G | | C | G/B |
|---|---|---|---|---|---|---|---|
| 6̣ — 2 3 32 1 | 5̣ — — — | 5̣ — — — | 5 5 3 3 2 2 | 若 不是因為 |

| Am | Am7/G | F | C/E | Dm7 | G | Em | |
|---|---|---|---|---|---|---|---|
| 1 · 3 6̣ 5̣ 5̣ | 6 5 3 5 1 1 1 | 2 · 1 3 2 2 | 3 · 5 5 3 2 |
| 愛　著你 | 怎 麼會夜深 還 沒 睡意 | 每 個念頭都 |

| Am | | F | | Dm7 | | Gsus4 | |
|---|---|---|---|---|---|---|---|
| 1 · 2 1 6 0 6 | 3 2 1 6 — — | 3 2 1 6 — 3 1 | 2 — 0 0 |
| 關　於你 我 想你 | 想你　好想　你 |

| G | | C | G/B | Am | Am7/G | F | C/E |
|---|---|---|---|---|---|---|---|
| 0 0 0 0 | 5 5 3 3 2 2 | 1 · 3 6̣ 5̣ 5̣ | 6 5 3 5 1 1 |
| | 若 不是因為 | 愛　著你 | 怎 會有不安 |

| Dm7 | G | Em | | Am | Am7/G | Dm7 | |
|---|---|---|---|---|---|---|---|
| 2 · 1 3 2 2 | 3 · 5 5 3 2 | 1 · 2 1 6 0 6 | 3 2 1 6 — — |
| 的　情緒 | 每 個莫名的 | 日 子裡 我 想你 |

| F | | Gsus4 | | G | | ％ Am | Am7/G |
|---|---|---|---|---|---|---|---|
| 3 2 1 6 — 3 1 | 2 — 0 0 | 0 0 0 0 | i · 7 6 5 3 |
| 想你　好想　你 | | | 1.2x 愛　是折 磨人 |
| | | | 3x 愛　是我 唯一 |

| F G | C | Am | Am7/G | F G | C | Em | |
|---|---|---|---|---|---|---|---|
| 2 3̣ 5 3 — | i · 7 6 5 3 | 2 3 5 3 — | 5 · 5 6 5 3 |
| 的 東 西 | 卻 又捨不得 這 樣放棄 | 不 停揣測你 |
| 的 秘 密 | 讓 人心碎卻 又 著迷 | 無 論是用什 |

# 征服

Key：D
Play：G
男調：F 女調：C
4/4 ♩=62

詞／袁惟仁 曲／袁惟仁 唱／那英

彈奏參考

G
| 0  0  0  0 | 0  0  0  0 |

G                    Bm7
‖: 0 5 5 1 1 2 2 1 2 3 5 5 3 5 |
終於你找到一個方式分　出了
終於我明白倆人要的是　一個

Em          Em7/D        Am7          C          Dsus4       D
| 5 6 6  0  0 3 3 | 4 3 2 2 1 1 6 6  6 1 3 | 3  2  2  ―  0 |
勝負　　　　輸贏　的代價是彼此　粉身碎　　骨
結束　　　　所有　的辯解都讓對方以為　是　企圖
　　　　　　　　　　　　　　　2x 4 3 2 2·1　3　2　2

G          Bm7          Em          Em/D        C          D
| 0 5 5 1 1 2 2 3 3 5 5 5·5 | 6 1· 1  0  0 3 3 | 4 3 2 1 6 3 5 0 1 1 2 |
外表健康的你心裡傷痕　無　數　　　　頑強　的我 是這場 戰役　的俘
放一把火燒掉你送我的　禮　物　　　　卻澆　不熄我胸口 灼熱　的憤
2x 0 5 5 1 1 2 2 1 2 3 5

Gsus4       G          %G
| 1  ―  0· 5 1 7 5 ‖ 5 6 5 5  0· 5 1 7 5 | 6 3 6 6  0 6 6 6 5 3 |
虜　　　就這樣被　你征服　切斷了所 有退路　我的心情是
怒

Am7                     D                     G
| 3 3 4 4  0 4 4 4 5 6 | 3·  4 2 2·5 1 7 5 | 5 6 5 5  0· 5 1 7 5 |
堅固　我的決定是 糊　　塗 就這樣被 你征服　喝下你藏
　　　　　　　2.3x 3·　2 2

Em                     Am7          D          ⊕G―1.
| 6 3 6 6  0 6 6 6 5 3 | 3  4 4  0 4 4 4 3 1 ‖ 2· 1 1 | 1  ―  ― |
好的毒　我的劇情已 落幕　我的愛恨已　入　土

Key：G
Play：G
男調：G　女調：D
4/4 ♩=74

# 溫柔

詞 / 阿信(五月天)　曲 / 阿信(五月天)　唱 / 五月天

彈奏參考

| G | Em | C | D |
|---|---|---|---|
| 1 2 3 6 5　3 | 1 2 3 7 5　3 | 1 2 3 6 5　— | 1 2 3 7 5　— |

| G | Em | C | D |
|---|---|---|---|
| 3 2 3 2 3 2 3 2 | 3 2 1 6 1 1　— | 4 3 4 3 4 3 4 3 | 4 5 2 1 2 2　— |
| 走在風中今天陽光 | 突然好溫柔 | 天的溫柔地的溫柔 | 像你抱著我 |

| Bm7 | Em | Am7　D | G |
|---|---|---|---|
| 5 #4 5 4　5 4　5 4 | 5 6 3 2 3 3　3 1 | 6　7 1 2　3 | 1　—　—　— |
| 然後發現你的改變 | 孤單的今後 | 如果　冷　該怎麼渡過 | |

| | G | Em | C |
|---|---|---|---|
| 1　—　—　— | 3 2 3 2 3 2 3 2 2 | 3 2 1 6 1 1　— | 4 3 4 3 4 3 4 3 3 |
| | 天邊風光身邊的我都 | 不在你眼中 | 你的眼中藏著什麼我 |

| D | Bm7 | Em | C　D |
|---|---|---|---|
| 4 5 2 1 2 2　— | 5 #4 5 4 5 4 5 4 | 5 6 3 2 3 3　3 1 | 6　7 1 2　3 |
| 從來都不懂 | 沒有關係你的世界 | 就讓你擁有　不打 | 擾　是　我的　溫 |

| G | G | G | Em |
|---|---|---|---|
| 1　—　—　— | 0　0　0　0 5 5 | ‖: 5 3 3 3 3 2 2 2 2 1 1 2 3 | 0 6 6 3 3 5 5 0 3 |
| 柔 | 不知　道 | 不明瞭 不想要為什麼　我 | 的心　明 |

| C | D | G | Em |
|---|---|---|---|
| 6 7 6 5 3 3　0 3 | 6 7 6 5 2 2　0 5 5 | 5 3 3 3 3 2 2 2 2 1 1 2 3 | 0 6 6 3 3 5 5 0 3 |
| 明是想靠近　卻 | 孤單的黎明　不知 | 道 不明瞭 不想要為什麼　我 | 的心　那 |

| C | D | C | D |
|---|---|---|---|
| 6 7 6 5 3 3　0 3 | 6 7 6 5 2 2　0 3 3 | 4 3 4 3 4 3 6 5 | 5　—　—　— |
| 愛情的綺麗　總 | 是在孤單裡　再把 | 我的最好的愛給 | 你 |

| F | | C | Am | Dm7 | ⊕ G |
|---|---|---|---|---|---|

‖ 0 5 5 1 1 7 1 1 | 0 5 5 1 1 7 1 1 | 0 4 4 3 3 2 2 1 ‖ 0 4 3 2 1 6 1 1 |
我真的沒有天份　　安靜的沒這麼快　　我會學著放棄妳　　是因為我太愛妳

| C | Csus4 | F | | Am | | G | |
|---|---|---|---|---|---|---|---|

‖ 3 · 4 4 3 1 2 3 | 3 · 4 4 3 1 2 3 | 3 3 4 3 1 2 2 | 2 · 1 7 — :‖
望他是真　的比我　還要愛妳

| Dm ──2.── | C/E | F | G |
|---|---|---|---|

‖ 4 3 4 3 2 2 1 7 | 1 7 1 5 5 3 0 3 | 4 3 4 3 2 2 1 5 | 5 — 5 6 6 5 3 ‖
望他是真　的比我　還要愛妳　　我　才會逼自　己離開　　　　喔　　Rit... ※

| ⊕ G | | C | | ²⁄₄ | ³⁄₄ D |
|---|---|---|---|---|---|

‖ 0 4 3 2 1 6 1 1 | 1 — 0 0 ‖ 0 　 0 5 | 3 4 5 4 3 5 |
是因為我太愛妳　　　　　　　　(轉D調)　妳　要我說多難堪

| ⁴⁄₄ A/#C | Bm7 | Bm7/A | G |
|---|---|---|---|

‖ 0 5 3 4 5 4 3 5 | 0 5 3 4 5 4 3 1 | 2 2 2 3 3 1 1 | 0 5 5 1 1 7 1 1 |
我根本不想分開　為什麼還要我用　微笑來帶　過　　我沒有這種天份

| D | Bm | Em7 | Bm7/A | D |
|---|---|---|---|---|

‖ 0 5 5 1 1 7 1 1 | 0 4 4 3 3 2 2 1 | 0 4 4 3 3 2 2 1 | 0 5 3 4 5 4 3 5 |
包容妳也接受他　不用擔心得太多　我會一直好好過　妳已經遠遠離開
　　　　　　　　　　　　　　　　　Rit...

| A/#C | Bm7 | A | G |
|---|---|---|---|

‖ 0 5 3 4 5 4 3 5 | 0 5 3 4 5 4 3 1 | 2 2 2 3 3 1 1 | 0 5 5 1 1 7 1 1 |
我也會慢慢走開　為什麼我連分開　都遷就　著　妳　　我真的沒有天份

| D | Bm | Em7 | A | D |
|---|---|---|---|---|

‖ 0 5 5 5 1 1 7 1 1 | 0 4 4 3 3 2 2 1 | 0 4 3 2 1 6 1 1 ‖ 3 3 4 3 1 2 3 |
安　靜的沒這麼快　我會學著放棄妳　　是因為我太愛妳

| G | | Bm | G | D |
|---|---|---|---|---|

‖ 3 3 4 3 1 2 3 | 3 3 4 3 1 2 3 | 3 3 4 3 1 2 3 | 3 — — — — ‖
　　　　　　　　　　　　　　　　　　　　　　　　Fine

I PLAY+ 音樂手冊大字版　35

36 I PLAY⁺ 音樂手冊大字版

# 遇見

詞 / 易家揚　曲 / 林一峰　唱 / 孫燕姿

Key：A♭
Play：C
男調：C　女調：G
4/4 ♩=92

聽見　冬天　的離　開　我在

某年某月　醒過來　　我想　我等　我期　待　未來

卻不能因　此安　排　　我遇見　誰會有怎樣的對　白　我等的　人　他在多遠的未

陰天　傍晚　車窗　外　未來　有一個人　在　等

待　向左　向右　向前　看　愛要　拐幾個彎　才

來　我遇見　誰會有怎樣的對　白　我等的　人　他在多遠的未

```
  C        C7          F        G          C          Am        F        G
| 3 3 3 0 5 6 7 | i 7 i 2 i 2 3 | 3 5 5  0 1 2 3 | 4 3 4 3 2 2 1 |
  來    我聽見風 來自地鐵和人 海       我排著 隊 拿著愛的 號

  C─────1.──────     Fmaj7              Fmaj7              Fmaj7
| 7 i 1 ─ 0 5 ‖ 3· 3 2· 5 | 3· 3 2· 5 | 3· 3 2· 5 |
  碼牌

  Fmaj7              ♭A    ♭B         Gm      C7         F        G
| 3 6 7 i 6 2 ─ ‖ 0 6 7 i 7 6 7 7 6 | 5 2 3 5 5 ─ | 0 4 3 4 5· 7 7 2 |
                   (轉E♭調)

  C                     ♭A─────2.─♭B────  ♭A       ♭B        G
| #i ─ ─ 5 3 :‖ 7 i 1 ─ ─ ─ | 6 ─ 7 ─ | 5 ─ 0 5 6 7 |
              陰天 碼牌                                      我往前
              (轉C調)

  F        G          Em       Am7        Dm7      G          C        C7
| i 7 i 2 i 7 6 | 6 5 5  0 1 2 3 | 4 3 4 5 1 1 6 | 6 5 5  0 5 6 7 |
  飛 飛過一片時間 海       我們也 曾 在愛情裡受傷 害       我看著

  F        G          C        Am         F        G          C
| i 7 i 2 i 2 3 | 3 5 5  0 1 2 3 | 4 3 4 5 1 2 | 3 2 1 1 1 1 5 6 7 |
  路 夢的入 口有點 窄       我遇見 你 是最美麗的 意    外 總有一
                                                        Rit...

  F        G          C                   Dm7 G      C
| i 7· i 7 6 6 5 | 4 5· 5 ─ ─ ‖ 4 3 2 i 5 4 | 3 ─ ─ ─ 3 ─ ─ ─ |
  天 我 的謎底 會 解開   Rit...                              Fine
```

朋友

詞 / 劉思銘　曲 / 劉志宏　唱 / 周華健

G　　　　　　　C　　　　　　　　C　　　　　　　　C—2.-G
‖ 2 － 2 2 | i － － － | i － － 2 3 :‖ 6/4 1 1 1 － － － 3 3 5 ‖
嘿　　　　呀　　　　　　　　這些　我　　　朋友 §
（轉C調）

φ C　　　　　　F　　　C/E　　　F　　　G　　　　C　　　G/B
‖ 1 1 1 － 3 2 1 | 1 1 6 5 5 3 2 1 | 1 － － 6 6 1 | 1 1 － － 
我　　　一句 話一輩 子一生　情　　　　　一杯 | 酒
　　　　　　　　　　　　　　　　0 0 0 2 3 | 1 2 3 2 3 5

Am　　Em　　　F　　　C/E　　Dm7　　G　　　　C　　　G/B
| 6 5 3 3 3 2 | 1 2 3 5 3 1 | 6 6 3 2 2 3 | 1 2 3 2 2 3 |

Am　　Em　　　F　　　Em　　　Dm7　G　　　　C
| 5 5 6 3 1 1 | 6 2 3 5 2 3 ‖2/4 2 6 1 ‖4/4 1 － － － ‖
　　　　　　　　　　　　　　　　　　　　　　　　Fine

# 寧夏

Key：D♭
Play：C
男調：G 女調：C
4/4 ♩=84

詞 / 李正帆　曲 / 李正帆　唱 / 梁靜茹

彈奏參考

‖ 0　0　0　0 1 2̇ ‖ 3̇ — — 2̇ 1̇ | 4̇ — — 5̇ | 3̇ — — 2̇ 1̇ |
　　　　　　　　C　　　　　　　　Csus4　　　　C

‖ 4̇ — — 4̇5̇4̇ | 1̇ — — 4̇5̇4̇ | 1̇ — — 4̇5̇4̇ | 1̇ — — 4̇5̇4̇ |
　Csus4　　　　C　　　　Csus4　　　　C

Gsus4　G　　　　C　　F　　C　　F　　C　Am
‖ 4 5 6 7 1̇ 2̇ 3̇ 4̇ | 3 5 6̇ 1 1 | 3 3 3 3 2 1 1 | 5̇5̇ · 3̇ 5̇ 6̇ 1̇ 1̇ |
　1 2 3 4 5 6 7 1̇ | 寧 靜 的 夏天 天 空中繁 星點點 心裡 頭有些思念

Dm7　　　　G　　　　Am　Em/G　　　F　　　D
‖ 6 6̇ 6 1̇ 6̇ 5 | 5 — 0 3 3 2 | 1 2 3 6̇ 5̇ 5̇5̇5̇5̇ | 6̇ 1̇ 1̇ 6̇ 2̇ — |
　思 念 著你 的 臉 我可以 假裝看不見 也可以 偷偷的想念

C　　　　　G　　　　　　C　　　 1.　　　Csus4/G
‖ 5̇ 6̇ 1̇ 2̇ 3̇ 5̇ 5̇ 6̇ | 3̇ 2̇ 2̇ — 2̇ 6̇ ‖ 1̇ — — — | 1̇ — — — |
　直到讓我摸到你那 溫 暖 的 臉

C　　　　Csus4/G　　　　　　　　　　　　C 2.　　Csus4　　C　　Csus4
‖ 0　0　0　0 | 7 1̇ 2̇ 1̇ 2̇ 3̇ 4̇ 5̇ 4̇ 5̇ 6̇ 7̇ 1̇ 2̇ 3̇ 4̇ ‖ 2̇ 1̇ · 1̇ — — — | 1̇ — — — ‖
　　　　　　　　　　 5 6 7 6̇ 7̇ 1̇ 2̇ 3̇ 2̇ 3̇ 4̇ 5̇ 6̇ 7̇ 1̇ 2̇　臉

C　　　G/B　Am　Am7/G　F　　C/E　Dm7　G
‖ 3̇ 5 5 5 2̇ 5 | 1̇ 1̇ 2̇ 3̇ 5 | 4 5 6 7 1̇ — | 6 7 1̇ 2̇ 2̇ — |
　知 了也睡 了 安 心的睡 了 在我心裡 面 寧靜的夏天

C　　　G/B　　Am　　　　Am7/G　　　F　　C/E
‖ 3̇ 5 5 5 2̇ 5 ‖ 1̇ 1̇ 2̇ | 3̇ 5 5 — | 4 5 6 7 1̇ — |
　知 了也睡 了 安 心 的 睡 了 在我心裡面

| Dm7 | G | ♭B | | ♭A | ♭B | ♭E | ♭A |
|---|---|---|---|---|---|---|---|

| 6 7 i 2 | i — — — | 0 0 0 0 ‖ 3 5 6 i i |
|---|---|---|

寧 靜 的 夏 天　　　　　　　　　寧 靜 的 夏 天

(轉E♭調)

| ♭E | ♭A | ♭E | Cm | Fm | | ♭B |
|---|---|---|---|---|---|---|

| 3 3 3 3 2 i i | 5 5 · 3 5 6 i i ‖ ²⁄₄ 6 6 i 6 5 ‖ ⁴⁄₄ 5 — 0 3 3 2 |
|---|---|---|---|

天 空中繁星點點　心裡 頭有些思念　思 念著 你 的 臉　　我可以

| Cm | Gm | ♭A | F | ♭E | | ♭B |
|---|---|---|---|---|---|---|

| i 2 3 6 5 5 5 5 5 | 6 i i 6 2 — | 5 6 i 2 3 5 5 6 | 3 2 2 — 2 6 |
|---|---|---|---|

假裝看不見　也可以 偷偷地 想念　　直到讓我摸到你那 溫暖　　　的

| ♭E | ♭A | ♭E | | ♭B | | ♭B |
|---|---|---|---|---|---|---|

| 2 1 1 — — | 0 5 6 7 i 2 3 4 ‖ 5 — — — | 0 5 6 7 i 2 2 3 4 |
|---|---|---|

臉　　　　　　那是個寧靜的夏 天　　　　　　你來到寧靜的那一

| ♭B | | ♭E | ♭B/♭E | Cm | | ♭A | ♭E/G |
|---|---|---|---|---|---|---|---|

| 5 — 5 4 3 2 ‖ 3 5 5 2 5 | i i 2 3 5 | 4 5 6 7 i — |
|---|---|---|---|

天　　　　知 了也睡 了　安 靜的睡 了　在我心裡面

| ♭A | ♭B | ♭E | ♭B/♭E | ♭A | | ♭E |
|---|---|---|---|---|---|---|

| 6 7 i 2 2 — | 3 5 5 2 5 ‖ ²⁄₄ i i 2 ‖ ⁴⁄₄ 3 — 5 — |
|---|---|---|---|

寧靜的夏天　　知 了也睡 了　安 心 的 睡 了

| ♭E | ♭B | Cm | Cm7 | ♭B | | Fm | Gm |
|---|---|---|---|---|---|---|---|

| 3 5 2 5 | i i 2 3 5 ‖ ²⁄₄ 5 — ‖ ⁴⁄₄ 4 5 6 7 i — |
|---|---|---|---|

　　　　　　　　　　　　　　　　在 我 心裡 面

| ♭A | ♭B | ♭A Gm Fm ♭E |
|---|---|---|

| 6 7 i 2 i | i — — — i — — — ‖ |
|---|---|

寧 靜 的 夏　天　　　　　**Fine**

Key：G♭
Play：G
男調：G 女調：C
4/4 ♩=68

# 童話

詞 / 光良　曲 / 光良　唱 / 光良

彈奏參考

| G | Em | C | Dsus4　D |
|---|---|---|---|
| 3 — — 3·2 | 2·1 1 — 1·7 | 7·66 — 6·5 | 5 — 0 517 |
| | | | 忘了有 |

| G | Em | C | Dsus4　D |
|---|---|---|---|
| 1 5 5 0 517 | 1 5 5 0 517 | 1 0 1 1 665 | 5 — 0 517 |
| 多 久　再沒聽 到 你 | 對我說 你　最愛的故事 | | 我想了 |

| G | Em | C | Dsus4　D |
|---|---|---|---|
| 1 5 5 0 53·2 | 2 1 1 0 517 | 1 606 6 165 | 5 — 0 224 |
| 很 久　我開始 慌 了 | 是不是 我又　做錯了什麼 | | 你哭著 |

| Bm | Em | C | Dsus4　D |
|---|---|---|---|
| ‖: 4 3 3 0 337 | 2 1 1 71 0 171 | 4 0 5 5 432 | 2 — 0 224 |
| 對我 說　童話裡 都是騙人的 我不可 能　是你的王子 | | | 也許你 |

| Bm | Em | C | Dsus4　D |
|---|---|---|---|
| 4 3 3 0 337 | 7 6 7 1 0 121 | 6 0 6 6 555 | 5 — 0 554 |
| 不會 懂　從你說 愛我以後 我的天 空　星星都亮了 | | | 我願變 |

| G D/#F | Em Em/D | C D | G G7 |
|---|---|---|---|
| 3 343 3 34 | 3 43 210 135 | 6 665 52 243 | 3 — 0 135 |
| 成 童話裡　你愛 的那個天使 張開雙 手變成翅 膀守護你 | | | 你要相 |

| C D | G D/#F Em Em/D | C D | 1.—G/B Am7 |
|---|---|---|---|
| 6 665 52 224 | 3 43 21 1 23 | 6 6 1 77 | 1 — — — |
| 信 相信我 們會像 童話故事裡 幸福 和 快樂是 結 | | 局 | 6· 5 54 |

I PLAY⁺ 音樂手冊大字版

| G | | | | C | G/B | Am7 | D | | ┌─G─┐2.┌─E─────────┐
|---|---|---|---|---|---|---|---|---|---|

```
|3 —   3 3 4 5 | 6   0 5 5   4 | 5 —   0 2 2 4 :|| 1 —   0 5 5 4 ||
         你哭著  局       我要變
                                        (轉A調)
```

| A | | E/#G | #Fm | | #Fm/A | D | E | A | | A7 |
|---|---|---|---|---|---|---|---|---|---|---|

```
|3  3 4 3  3  3 4 | 3 4 3 2 1 0 1 3 5 | 6  6 6 5 5 2 2 4 3 | 3 —   0 1 3 5 |
 成  童話裡   你愛 的那個天使 張開雙 手變成翅 膀守護你          你要相
```

| D | | E | | A | #Fm | D | | E | A | | #F |
|---|---|---|---|---|---|---|---|---|---|---|---|

```
|6  6 6 5 5 2 2 4 | 3 4 3 2 1  1 2 3 | 6  6 1 1 2 1 7 1 | 1 —   0 5 5 4 ||
 信 相信我 們會像 童話故事裡 幸福 和快樂是 結   局          我會變
                                                    (轉B調)
```

| B | | #F | #Gm | | #Gm/#F | E | #F | B | | B7 |
|---|---|---|---|---|---|---|---|---|---|---|

```
|3  3 4 3  3  3 4 | 3 4 3 2 1 0 1 3 5 | 6  6 6 5 5 2 2 4 3 | 3 —   0 1 3 5 |
 成  童話裡   你愛 的那個天使 張開雙 手變成翅 膀守護你          你要相
```

| E | | #F | | B | #Gm | E | | #F | B |
|---|---|---|---|---|---|---|---|---|---|

```
|6  6 6 7 7 6 5 4 | 3 4 3 2 1  1 2 3 | 6  6 1 1  7 | 1 — — 2 3 2 1 |
 信 相信我 們會像 童話故事裡 幸福 和 快樂是 結局          Oh
```

| #Gm | | | E | #F | | B | | |
|---|---|---|---|---|---|---|---|---|

```
|3 3 2 1 2 1 1  2 3 | 6  6 1 1  7 1 | 1 — — — | 1 — — — ||
 Oh ——— 一起 寫 我們的 結   局              Fine
        Rit...
```

# 知 足

詞 / 阿信(五月天) 曲 / 阿信(五月天) 唱 / 五月天

彈奏參考

4/4 ♩=80

```
        F         C/E        Dm      C        F         C/E
‖0   0   0   067 | 1 4 5 1 5·  23 | 4 343 21 3 145 | 1 4 5 1 5 7 123 |
```

```
 ♭B      C         F     G       Em       Dm7     G7
|4  —  4   3 | 6  4  7 1 2 | 5  2 7 1  — | 1  —  —  — ‖
|0   0   0  1 7 |
```

```
 C       G       Am      Em      F       C       Dm7     G
‖1  7 1 5  5 | 1  7 1 3  — | 1  7 1 5  3 | 2 6 7 1 2  — |
 怎 麼去擁 有  一 道彩 虹  怎 麼去擁 抱  一 夏天 的 風
```

```
 C       G        Am      Em      F       C       Dm7 G   C
|1  7 1 5  5 5 | 6  7 6 3  — | 6  7 1 5  3 3 | 4 3 6 2 1 " 67 |
 天 上的星 星笑  地 上的人   總 是不能 懂不  能覺得足 夠
```

```
 F        C/E       Dm Em F  G    C        G       Am      Em
‖1  7 1 5  5 | 1 45 1 5 1 234 3 1 54 ‖: 1  7 1 5  5 | 1  7 1 3  0 |
                                        如 果我愛 上  妳 的笑容
                                        那 天妳和 我  那 個山丘
```

```
 F       C       Dm7     G       C       G       Am      Em
|1  7 1 5  3 | 2 6 7 1 2  0 | 1  7 1 5  5 | 6  7 1 5  0 |
 要 怎麼 收 藏  要怎麼擁 有  如 果妳快 樂  不 是為我
 那 樣的 唱 著  那一年的 歌  那 樣的回 憶  那 麼足夠
```

```
 F       C        Dm7 G  C    ┌F—1.—G/F————    Em      Am
|6  7 1 5  3 3 | 4 3 6 2 1 5 1 7 ‖ 6  4  2 5 7 6 | 5  2  1  2 3 |
 會 不會 放 手其  實才是擁有當  一 陣 風 吹 來風筝飛  上 天 空 為了
 足 夠我 天 天都  品嚐著寂寞
            2x 4 3 6 2 1  —
```

```
 Dm7     G        C       Gm  C7   F       G/F      Em      Am
|4  4 6 5  5 | 3 2 | 3  4 4 5 1 1 7 | 6  4  7 1 2 | 5  2 7 1  0 67 |
 妳 而祈禱 而 祝 福 而感動終 於妳  身 影 消失 在  人 海盡頭  才發
```

Dm7　　　　F　　　G　　　　　　　　　　　F　　Em Dm7 G｜G──2.♭B──
｜i̇ 0 6 7 i̇· 2̇｜5 ── 0 6 7‖1 7̇1̇7 5 1 4 3 6：‖i̇ i̇ 5 5｜
現　笑著哭 最 痛

Am　　　G　　　　　F　　　C/E　　Dm G　C　　　　　C　　　　G/B
｜6̇ 6̇ 5 ──｜4̇ 4̇ 3 3｜2̇ 2̇ i̇ ──｜5 3 4 5 5｜

Am　　　　Am7/G　　F　　　C/E　　Dm7 G　C　　　　　F　　　G/F
｜i̇ 7 6 5 ──｜6 7 i̇ 5 3｜2 6̇7̇ i̇ ──‖6 3 2̇7̇7̇6｜
　　　　　　　　　　　　　0 0 0 0 1 i̇7̇｜風 吹 來風 箏飛
　　　　　　　　　　　　　　　當一陣

Em　　　Am　　　Dm7　　G　　　C　　　　Gm C7　F　　　G/F
｜5 2 1 2 3｜4 4 6 5 3 2｜3 3 4 5 1 i̇7̇｜6 4 7̇ i̇ 2̇｜
翔 天 空 為了 妳 而祈禱 而祝 福 而感動終於妳 身 影 消失在

Em　　　Am　　　Dm7　　　F　　　┌G─1.─Gsus4─┐　┌G──2.─
｜5 2̇7̇ i̇ 0 6 7｜i̇ 0 6 7 i̇· 2̇｜5 ── 0 1 i̇7̇：‖2̇ i̇ 7 5｜
人 海盡頭 才發 現 笑著哭 最 痛　　當一陣 痛

F C A　　　　D　　　A/♯C　　Bm　　♯Fm　　　G　　　D/♯F
｜4 3 2 ♭2‖1 7̇ 1 5 5｜1 7̇ 1 3 0｜1 7̇ 1 5 3｜
喔 ────　　　如 果我愛上 妳 的笑容　要 怎麼收 藏

Em7　　　A　　　D　　　A/♯C　　Bm　　♯Fm　　　G　　　D/♯F
｜2̇ 6̇7̇ 1 2 0｜1 7̇ 1 5 5 5｜6 7̇ 1 5 0｜6 7̇ 1 5 3 3｜
要怎麼擁 有　　如 果妳快 樂再 不 是為我　　會 不會放 手其

Em7 A　D　　G　　　D/♯F　　Em7 A　D　　　Bm　　　A
｜4 3 6 2 1 ──｜6 7̇ 1 5 3 3｜4 3 6 2 1 0｜6 7̇ i̇ 1 i̇ 3｜
實才是擁 有　　知 足的快 樂叫 我忍受心 痛　　知 足的快 樂叫

G　　　　　　　　G　　　A/G　　♯Fm　　　Bm
｜4 3 6 2 1 ──｜6 4 7̇ i̇ 2̇｜5 2̇7̇ i̇ ──｜i̇ ── 0 2 3‖
我忍受心 痛
　　　　　0 1 i̇7̇
　　　Rit...

Em7　A　　　Dmaj7
‖2/4 4 3 2 1‖4/4 5 ─── ─｜5 ─── ─‖
　　　　　　　　　5̇　　　　　5̇
　　　　　　　　　Fine

I PLAY⁺ 音樂手冊大字版　47

Key：B
Play：G
男調：F　女調：C
4/4 ♩=105

# 暖暖

詞 / 李焯雄　曲 / 人工衛星　唱 / 梁靜茹

彈奏參考

G　　　　　　　G　　　　　　　D　　　　　　　G
i i 3 3｜5 5 3 i｜2 4 7 2｜i — 0 5 1 2｜
　　　　　　　　　　　　　　　　　　　　　　　Rit...

G　　D　　Em　　G　　C　　D　　　　G
2 3 2 3｜2 3 5 3 1 —｜2 3 2 3 5 3｜1 3 5 3 1 5 i 2｜

G　　D　　Em　　G　　C　　D　　　　G
2 3 3 2 3 2 3｜2 3 i i 7｜6 i 2 3 2 1 2｜i — 0 5 1 2‖
　　　　　　　　　　　　　　　　　　　　　　　　都 可 以

‖: G　　D/#F　　Em　　Em/D　　C　　D　　　G
2 3 3 2 3 3｜2 3 5 3 1 1 5｜6· 3 2 1 2｜3 — 0 5 1 2｜
隨便的 你說的　我都願意去 小火車　擺動的旋律　　都可以
　　　　　　　2x回憶裡　滿足

G　　D/#F　　Em　　Em/D　　C　　D　　　G
2 3 3 2 3 3｜2 3 5 3 1 7｜6· 3 2 1 2｜1 — — 1 7｜
是真的 你說的　我都會相信 因為 我　完全 信任 你　　細膩

C　　D　　Em　　C　　D　　　G
6 1 2 1 2｜3 5 2 3 1 1 7｜6 1 2 3 2 1 2｜3 — — 1 7｜
的 喜 歡 毛毯 般的厚重感曬過 太陽 熟悉的安全感　　分享
　　2x你手 掌的厚實感什麼 困難 都覺得有希望　　我哼

C　　D　　　　G　D/#F Em　　C　　D　　　G
6 1 2 3 2 1 2｜3 5 5 3 6 3 2｜1· 3 2 3 2 1 2｜1 — 0 1 3 4｜
熱 湯 我們 兩支 湯匙一個碗 左心 房 暖暖的 好飽 滿　　我 想說
著 歌 你自然的 就接下一段 我知 道 暖暖就 在胸 膛

G　　D　　Em　　Bm　　C　　G/B　　A7　　C　D
5 1 3 4 5 6 7｜i 3 3 4 5 —｜6 5 4 5 i i｜6 6 7 i 7｜
其實你很 好 你自 己卻 不知道　真 心 的對 我好　不 要求回 報

G　　D　　Em　　Em/D　　C　　G　　C　　D
5 3 4 5 6 7｜i 7 6 5｜4 5 6 4 5 i i｜i 7 5 1 3 2 1｜
愛 一個人 希望 他 過更 好　　打從心裡 暖暖的　你比自己更重

50 I PLAY⁺ 音樂手冊大字版

```
 ┌G───1.──┐  G              D              D
‖1  ─  ─  ─ │1  ─  ─  ─ │ 0  0  0  0 │ 0  0  0  0 ‖
 要

  G              G              D              D
│ 0  0  0  0 │ 0  0  0  0 │ 0  0  0  0 │ 0  0  0  5 1 2 :‖
                                              都 可 以
```

```
 ┌G─2.─┐ F───┐  ♭E        ♭A      ♭A        ♭E        Fm7       Cm
‖1  ─  ─  ─ │ 0  0  0 1 3 4 │ 5 1 3 4 5  6 7 │ 1 3  3 4 5 6 5 5 │
 要          (轉A♭調)  我 想 說  其 實 你 很 好  你 自 己 卻 不 知 道
```

```
 ♭D        ♭A      ♭B7       ♭E      ♭A        ♭E        Fm7       ♭A/C
│ 6  5 4 5 1 1 │ 6  6 7 1 7 │ 5  3 4 5 6 7 │ 1  7 6 5  ─ │
 從 來 都 很 低 調  自 信 心 不 高  愛 一 個 人 希 望  他  過 更 好
```

```
 ♭D        ♭A      ♭D        ♭E      ♭A        ♭E        Fm7       Cm
│ 4 5 6 4 5 1 1 │ 1 7 5 1 3  2 │ 1  ─  ─  ─ │ 0 3  3 4 5 6 5 5 │
 打 從 心 裡 暖 暖 的  你 比 自 己 更 重 要              你 不 知 道
```

```
 ♭D        ♭A      ♭B7       ♭E      ♭A        ♭E        Fm7       ♭A/C
│ 6  5 4 5 1 1 │ 6  6 7 1 7 │ 5  3 4 5 6 7 │ 1  7 6 5  ─ │
 真 心 的 對 我 好  不 要 求 回 報  愛 一 個 人 希 望  他  過 更 好
```

```
 ♭D        ♭A                        ♭Bm7      ♭E        ♭A
│ 4 5 6 4 5 1 1 │ 0  0  0  0 │ 1 7 5 1 3  2 │ 1  ─  ─  ─ │
 打 從 心 裡 暖 暖 的              你 比 自 己 更 重   要
```

```
 ♭Bm7      ♭E        ♭A        ♭A                        ♭A
│ 1 7 5 1 3 2 1 │ 1  0  0  0 │ 0  0  0  0 │ 0  0  0  0 │
 我 也 希 望 變 更 好  1
```

```
 ♭E                   ♭E        ♭A                        ♭A
│ 0  0  0  0 │ 0  0  0  0 │ 0  0  0  0 │ 0  0  0  0 │
```

```
 ♭E                   ♭E        ♭A                        ♭A
│ 0  0  0  0 │ 0  0  0  0 │ 0  0  0  0 │ 0  0  0  0 ‖
                                                     Fine
```

# 放生

Key：A♭m
Play：Am
男調：Gm　女調：Dm
4/4 ♩=68

詞／武雄　曲／梁可耀　唱／范逸臣

| Am | F | E7 | Am | G | Fmaj7 |
|---|---|---|---|---|---|

‖ 0　0　0　0 ｜ 0　0　0　0 ‖ 0 0361 7·553 ｜ 6 333　0　0 ‖

地點是城市 某　個角落

| Am | G | | F | Am | G | F | Em7 |
|---|---|---|---|---|---|---|---|

｜ 0 0361 7·553 ｜ 36· 6　0　0 ｜ 0 0361 7·337 ｜ 6·22 655　0·3 ｜

時間在午夜 時　刻　　　　無聊的人常 在　這裡 出沒　交

| Dm7 | E7 | Am | G | F |
|---|---|---|---|---|

｜ 4 566 — 04 ｜ 333 — 0 ‖: 0 0361 7·553 ｜ 6 333　0　0 ｜

換一種　寂　寞　　　　我靜靜坐在你　的身後

| Am | G | F | Am | G | F | C |
|---|---|---|---|---|---|---|

｜ 0 0361 7·557 ｜ 666　0　0 ｜ 0 0361 7·337 ｜ 6 56615 55 0·3 ｜

你似乎只想 沉　默　　　　我猜我們的愛 情已到 盡頭　無

| Dm7 | E7 | ※(♭Bm) Am | (♭Em7) Dm7 |
|---|---|---|---|

｜ 4 566　0　0·3 ｜ 7771 123 3212 12 ‖ 36363 44 043 ｜

話可說　　比 爭吵更折 磨不如就分手　放我一個人生活　請你

| (♭A) G | (♭D) C | (♭A/C) G/B | (♭G) F | (♭Em7) Dm7 | (F 7) E7 |
|---|---|---|---|---|---|

｜ 2525 2 33 032 ｜ i4 i4 2 i77 i· ｜ 7776 673 7771 i2· ｜

雙手不要 再 緊握　一個 人我至少 乾淨俐　落　淪落就淪 落愛闖禍就闖　禍

| (♭Bm) Am | (♭Em7) Dm7 | (♭A) G | (♭D) C | (♭A/C)(♭G) G/B F | (♭Em7) Dm7 |
|---|---|---|---|---|---|

｜ 3333 3 63 44 043 ｜ 2222 54 43 32 3 ｜ i 7i i4·0·4 4612 ｜

我也放你一個人生活　你知道就算 繼　續 結果還是沒結　果 1x 又何苦還要

2.3x 就彼此放生

# 背叛

詞／阿丹、鄔裕康　曲／曹格　唱／曹格

Key：B
Play：C
男調：A　女調：E
4/4 ♩=68

彈奏參考

| F | Fm | | Am | G | F | | Fm | G |
|---|----|--|----|---|---|--|----|---|
| 5· | 1 5 4 3 3 2· | | 2· 1 1· 7 1 7· 5 5 | | ²/₄ 6 5 | 1 2 3 | ⁴/₄ 5 4 | 3 2 |

| Fmaj7 | G | Em7 | Am | Fmaj7 G | Am |
|-------|---|-----|----|---------|-----|
| 1 — 7 1 2 | 7· 5 5 — — | 1 — 7 1 2 2 5 3 3 — — 3 5 |
| 雨　不停落　下來 | 花　怎麼都不開　儘 管 |

| F | G | Em7 | Am | ♭Bmaj7 | F | G |
|---|---|-----|----|--------|---|---|
| 5 1 1 2 2 1 5 | 5 1 1 7 1 1 3 2· | 2 1 3 3 2· 2 0 6 | 1· 2 2 — |
| 我細心灌溉　你說 不愛就不愛 我 一個人 欣 賞 悲 哀 |

| Fmaj7 G | Am | Fmaj7 G | F | C |
|---------|----|---------|---|---|
| 1 — 7 1 2 2 5· | 3 — — — | 1 — 7 1 2 2 5· | 4 5· 3 3 5 |
| 愛　只剩下無　奈 | 我 一直不願 再去 猜 鋼琴 |
| 心　有一句感　慨 | 我 還能夠跟 誰對 白 在你 |

| F | G/F | Em7 | Am | D7 | F | G |
|---|-----|-----|----|----|---|---|
| 5 1 1 2 2 1 5 | 5 1 1 7 1 3 2 1 | 3 2 2 2 — 0 6 | 3 3 4· 3 2· 0 |
| 上黑鍵之間　永遠 都夾著空白 缺 了 一塊 就 不 精彩 |
| 關上門之前　給我 再回頭看看 那 些 片 段 還 在 不在 |

§ (♭Gmaj7) (♭A)　　(Fm7)　(♭Bm)　(♭Gmaj7) (♭A)　　(♭D)　　(♭A/C)

| Fmaj7 | G | Em7 | Am | Fmaj7 | G | C | G/B |
|-------|---|-----|----|-------|---|---|-----|
| 5 5 5 5 5 5 5 4 3 3 2· | 2· 2 1 3 — | 5 5 5 5 5 5 4 3 3 2· | 2 5 3 3 3 2 3 |
| 緊緊相依的心如何 Say Goodbye 你比我清楚還要我 說 明 白 愛太 |

(♭Bm) (♭A)　(♭E7)　　　(♭Em7)　　(♭G) (♭A)

| Am | G | D7 | Dm7 | F | G |
|----|---|----|-----|---|---|
| 1 3 7 5 | 6 1 1 1 2 1 1 0 6 | 4 4 3 3 2 1 1 1 0· 6 | 4 4 3 3 1 5 5 — |
| 深 會 讓 人 瘋狂的勇 敢 我用背叛自己 完 成你的期盼 |

Key：C
Play：C
男調：C 女調：G

# 彩虹

詞 / 周杰倫　曲 / 周杰倫　唱 / 周杰倫

彈奏參考

4/4 ♩=72

```
  C        Dm       Em        Dm        C        Dm        G
|| 3  —  4  —  | 5  —  4  —  | 3  —  4  —  | 2  1 7 7  —  ||

  C        Dm       Em        Dm      C        E7        Am       Am7/G
|| 3 3 3 3 4 5 5 | 5 5 1  —  1 2 | 3 3 3 3 3 6 7 2 | 1 1 1  —  —  |
   哪 裡有彩虹告訴   我      能不 能把我的願望還給   我

  F        G        Em       Am      Dm7            Gsus4  G
| 6 6 6 6 7 1 2 | 2 5 5  —  1 2 | 3 3 3 2 2 1 3 2 | 2  —  —  0 2 ||
   為 什麼天這麼安   靜      所有 的雲都跑到我這裡            有

  C        Dm       Em        Dm      C        E7        Am       Am7/G
|: 3 3 3 3 4 5 5 | 5 2 1  —  1 2 | 3 3 3 4 3 2 7 2 | 1 1 1  —  0 7 |
   沒 有口罩一個給   我      釋懷 說了太多就成真不  了        也

  F        G        Em       Am      Dm7              G
| 6 6 6 6 7 1 2 | 2 5 5  0 5 1 2 | 3 6 6 6 3 4 3 | 2 2 2  0 5 4 3 ||
   許 時間是一種解   藥      也是我 現 在正服下的毒   藥      看不見

  F        G        Em       Am      Dm7       G       C
|| 2 1 1 1 7 1 2 3 | 5  —  0 5 1 7 | 6 5 5 4 3 2 3 4 | 5  —  0 5 5 5 |
   你的笑我怎麼睡得 著      妳的聲 音這麼近我卻抱不 到        沒有地

  Bm7-5  E7       Am        Am7/G     Dm7      D7/#F      G
| 6· 6 #5 6 7 3 | 1  —  0 1 7 1 | 2· 2 2 1 3·4 | 2 2· 2 0 5 #4 5 ||
   球  太陽還是會   繞      沒有理 由 我也能自己   走    你 要離

  C        E7        Am        Am7/G     F       G       C        G
|| 3· 3 4 3 2 7 | 1  —  0 1 7 1 | 5· 5 4 3 2 3 | 3·  2 2 5 #4 5 ||
   開  我知道很簡   單      妳說依 賴 是我們的阻   礙      就 算放
```

I PLAY⁺ 音樂手冊大字版

C—1.—E7———— Am D7/#F Dm7 G C

‖3· 3 4 3 2 7 | 1 2 3 7 6 0 3 | 5 4 3 4 3· 2 1 | i — — 0 2 :‖

開　但能不能別　沒收 我的愛　當 作我最後才　明 白　　　有

C—2.—E7———— Am D7/#F Dm7 G

‖3· 3 4 3 2 7 | 1 2 3 7 6 0 3 | 5 4 3 4 3· 2 1 |

開　但能不能別　沒收 我的 愛　當 作我 最後 才　明

C C E7 Am Am7/G

| i — — 0 1 2 ‖ 3 3 2 3 3 3 3 4 3 3 2 1 | 3 2 3 3 3 2 3 3 4 3 3 2 1 |

白　　　看不　見你的笑讓我怎能睡　的著 你的聲音這麼輕我卻抱 不到

F G C G C E7

|4 4 4 4 4 4 4 4 4 2 4 4 2· | 3 3 3 3 3 3 3 3 2 1 1 5· ‖ 3 2 3 3 2 3 3 4 3 3 2 1 |

沒有地球太陽還是會繞會 繞沒有理由我也能自己走　掉 釋懷說了太多就成真　不了

Am Am7/G F G C G

| 3 2 3 3 2 3 3 6 5 5 3 1 | 1 6 1 1 6 1 1 6 1 1 2 2 | 2 1· 1 | 0 5 #4 5 |

也許時間是一種解藥 解藥 也是我現在正服下的 毒藥　　　妳 要離

C E7 Am Am7/G F G C G

‖3· 3 4 3 2 7 | i — 0 1 7 i | 5· 5 4 3 2 3 | 3· 2 2 5 #4 5 |

開　我 知道很簡　單　　　妳說依 賴　是我們的阻　礙　　就算放

C E7 Am D7/#F Dm7 G

|3· 3 4 3 2 7 | 1 2 3 7 6 — | 6 0 0 0 0 3 ‖ 5 4 3 4 3· 2 1 |

開　但能不能別　沒收我的愛　　　　　當 作我最後才　明

C C Dm Em Dm C

| i — — — ‖ 3 — 4 — | 5 — 4 — | 3 — — — | 3 — — — ‖

白　　　　　　　　　　　　　　　　　　　　　　　Fine

# 天后

Key：A
Play：C
男調：G 女調：D
4/4 ♩=80

詞 / 彭學斌　曲 / 彭學斌　唱 / 陳勢安

彈奏參考

%   C                           G/B                    Am                         Em/G
‖ 5 · 5 5 6 3̲2̲2 | 2 · 5̲ 7 1 2 1 | 6̲1̲ 1 6 6̲1̲ 5 3 | 3 · 5̲ 1 5 4 3 |
1.2x 狂　戀　的寬容　　　　成全了你萬　眾　寵愛　的天　　　后　　若愛只剩誘
3x 愛　不　再迷惑　　　　足夠去看清　所　有是　非對　　　錯　　直到那個時

　　F                         C/E                         Dm7                  ⊕ G
| 6 · 5̲ 1 5 4 3 | 1̲2̲1̲ 1 5 1̲2̲3̲4̲ | 2̲3̲2̲ 2 — — ‖ 0 5̲ 1 2 3̲2̲1̲ 1̲1̲ |
惑　只剩彼此忍　受　　別再互相折　磨　　　　　因　為我們都　有錯
候　妳在我的心　中　　將不再被歌　頌　　　　　　　　　　　2x 1 3
　　　　　　3x 1 2 3̲2̲ 1 ·

┌ C — 1. ──────────┐  G/B                    Am                         Em/G
| 1 — — — | 5̲5̲5̲4̲4̲3̲3̲5̲ | 5̲5̲5̲4̲4̲3̲3̲1̲ | 5 · 5̲ 6 5 |
| 5̲5̲5̲4̲4̲3̲3̲5̲ |

　C                             ┌ A — 2. ──────────┐  ♭E                   Fm
| 0　0　0　0 :‖ 5 · 4̲4̲3̲3̲1̲ | 5 — 6 5 | 5 · 4̲4̲3̲3̲1̲ |
　　　　　　　　（轉A調）

　D                         A                       ♭E              #Fm                 G
| 1̇ 1̲2̲2̲3̲4̲ | 5̲5̲5̲4̲4̲3̲3̲1̲ | 5 — 6 5 | 6 — 1̇ — | 4 — — — |
　　　　　　　　　　　　　　　　　　　　　　　　　　　　　　　　0 0̲5̲1̲2̲2̲1̲ ‖
　　　　　　　　　　　　　　　　　　　　　（轉C調）如果有一天 %

⊕ G                             ♭B                    G                       C
‖ 0 0̲5̲1̲2̲3̲4̲ | 2̲3̲2̲ 2 — 1̲5̲ | 5 — 1̲2̲3̲1̲ | 1 — — — |
把你當作天　后　　　喔　　　不會再是 | 我
　　　　　　　　　　　　　　　　　　　　1̇ 1 7 1 |

　F                         C                       F                       C
| 1̇ 1 7 1 | 1̇ 1 7 1 | 1̇ 1 7 1 | 1 — — — ‖
　　　　　　　　　Rit...　　　　　　　　　　　　　　Fine

# 李白

詞 / 李榮浩　曲 / 李榮浩　唱 / 李榮浩

4/4 ♩=115

Fmaj7　　　　　　　　　G　　　　　　　Cmaj7
| 6 1 3 6 1 6 1 3 | 3 · 2 2 — | 5 7 2 5 7 · 2 | 2 — — — |

Fmaj7　　　　　　　　　G　　　　　　　Amaj7
| 6 1 3 6 1 6 1 3 | 3 · 2 2 — | 6 #1 3 6 1 · 3 | 3 — — — ‖

Fmaj7　　　　　　　　　　　　　Cmaj7
| 0 5 6 5 6 6 5 | 6 5 6 6 6 1 1 2 | 3 · 5 5 — | 0 0 0 0 |
大部分人 要 我 學習去看　世俗的　眼　　光

Fmaj7　　　　　　　　　　　　　Cmaj7
| 0 5 6 6 6 6 5 | 6 5 6 6 6 6 6 1 | 5 · 3 3 — | 0 0 0 0 5 |
我認真學 習 了世俗眼光　世俗到　天　　亮　　　　　　　　一

Am7　　　　　　Em　　　　　　Am7　　　　　　Em
| 6 5 6 5 6 3 3 5 | 6 5 3 5 5 0 5 | 6 5 6 5 6 2 3 5 | 3 — 0 0 5 |
部外國電影沒　聽 懂一句話　　看 完結局才是笑　話　　　　　　你

Am7　　　　　　Em　　　　　　Dm7　　　　　　E7
| 6 5 6 5 6 3 3 5 | 6 5 3 5 0 3 5 1 | 1 2 2 — — | 0 0 0 0 |
看我多乖多聰　明多麼聽話　多　奸　　詐

Fmaj7　　　　　　　　　　　　　Cmaj7
‖: 0 5 6 5 6 5 6 6 | 6 5 6 6 6 1 1 2 | 3 · 5 5 — | 0 0 0 0 |
喝了幾大碗米酒　再離開　是為了　模　　仿

Fmaj7　　　　　　　　　　　　　Cmaj7
| 0 5 6 6 6 6 5 | 6 5 6 6 6 6 6 1 | 5 · 3 3 — | 0 0 0 0 5 |
一出門不 小 心吐的那幅　是誰的　書　　畫　　　　　　　你

愛你

詞 / 黃祖蔭　曲 / Skot Suyama　唱 / 陳芳語

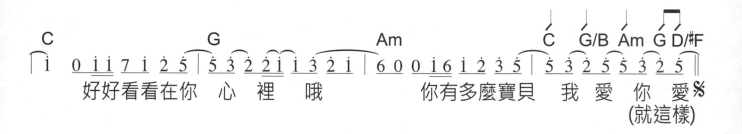

| C | | | C | G/B | Am7 | | D | C/E D/#F |
|---|---|---|---|---|---|---|---|---|

```
| i 6 i i  i 6 | i 6 i i 5 5 6 | 2̇ i 2̇ i 2̇ i 1̇ 2 | 2̇ i 3̇ 2̇ 2̇ 5̇ 2̇ i |
  衝  直 撞     被 誤 解 被 騙   是 否 成 人 的 世界背後 總   有 殘 缺  我 走 在
```

| G | | | G | D/#F | Em | | Em | Em7/D |
|---|---|---|---|---|---|---|---|---|

```
| 7̇ i 2̇ i 7̇ 5 3 2 | 3 5 0 5 2̇ i | 7̇ i 2̇ i 7̇ 5 3 2 | 3 i 0 5 5 6 |
  每 天 必 須 面 對 的 分    岔  路   我 懷 念 過 去 單 純 美 好 的 小  幸  福   愛 總 是
```

| C—————1.————— | | | C | G/B | Am7 | | D | |
|---|---|---|---|---|---|---|---|---|

```
‖ i 6 i  i 6 i 6 | i 6 i i 5 5 6 | 2̇ i 2̇ i 2̇ i 1̇ 2 | 2̇ i 2̇ 2̇ "3 4 ‖
  讓 人 哭  讓 人 覺 得   不 滿 足   天 空 很 大 卻 看 不 清 楚   好    孤   獨
```

| G | | Gsus4 | | G | | G | D/#F |
|---|---|---|---|---|---|---|---|

```
‖ 5·  3 4 5 i 5 3 | 5 6 4 5 4 3 4  2 3 | 4 5 7 2 5 7 2 5 4 5 4 3 2 | 3̇ 5̇ i 3 4 3 2 5 5 7 |
```

| Em | D | Am7 | Am7/G | D/#F | C/E | D | C |
|---|---|---|---|---|---|---|---|

```
| i·  1 1 3 3 5 | 5 6 4 3 4  4 3 4 3 | 2·  2 1·  1 | 7 6  5 "5 2 i :‖
                                                        我 愛 上
```

| C—————2.————— | | | C | G/B | Am7 | | D | |
|---|---|---|---|---|---|---|---|---|

```
‖ i 6 i  i 6 i 6 | i 6 i i 5 5 6 | 2̇ i 2̇ i 2̇ i 1 | 2̇ i 2̇ 2 — |
  讓 人 哭  讓 人 覺 得   不 滿 足   天 空 很 大 卻 看 不 清 楚   好 孤 獨
```

| D | | Gadd9 | | Gsus4 | | Gadd9 | |
|---|---|---|---|---|---|---|---|

```
| 0  0  0  3 4 ‖ 5 5 5  3 4 | 5 6 4 3 4  2 3 | 4  4  5 4 3 2 |
Rit...              天 黑 的 時 候   我 又 想 起 那 首 歌 突 然 期 待 下 起 安 靜
```

| G | | Em | | Am7 | | C | D |
|---|---|---|---|---|---|---|---|

```
| 3  5  0  3 4 | 5 5 5 5 i 5 5 6 | 5 4 4 3 4  2 3 | 4  3 4 5  7 |
  的 雨     原 來 外 婆 的 道 理 早 就 唱 給 我 聽 下 起  雨 也 要 勇 敢
```

| G | | Am7 | D | G | | Am7 | D |
|---|---|---|---|---|---|---|---|

```
| 2  1  0  2 3 | 4  3 4 5  7 | 2  1  0  2 3 | 4  3 4 5  7 |
  前 進     我 相 信 一 切 都 會 平 息   我 現 在 好 想 回 家
```

| G | | Cm | | Gm7 | | Gm7 | |
|---|---|---|---|---|---|---|---|

```
| 1  0  0  0 ‖ 3  2 3  — | 3  6 1  — | 0  0  0  0 |
  去           天 黑 黑   欲 落 雨
          (轉B♭調)
```

| Cm | | Cm | | Cm | |
|---|---|---|---|---|---|

```
| 3  2 3  — | 0  2 3  — | 0  0  0  0 | 0  0  0  0 ‖
  天 黑 黑     黑 黑                    Fade Out
```

```
 C                    ↑            G        C                   G        C
|2 1 1 6  1 1 1  0  6 1 1 | 1 — —  6 1 1 | 1 — 0  0 |
 個 美 麗 世 界 裡    找 自 己          找 自 己
                   4 4 4  3 1·1 — —
                   去 逃 避
```

𝄋 1.2.3.

```
 G                C                   G                C                   G                C
|5 5 5 5 5 3 3 4 4 3 2 2 1· |5 5 5 5 5 3 3 4 4 3 2 2 1· |5 5 5 5 5 3 3 4 4 3 2 2 1 3|
 嘩 啦 啦 啦 啦 啦 天  在 下 雨  嘩 啦 啦 啦 啦 啦 雲  在 哭 泣  嘩 啦 啦 啦 啦 啦 滴  入 我 的 心

 G                C                   G                C                   G                C
|3  0 3 1 2  1  0 |5 5 5 5 5 3 3 4 4 3 2 2 1· |5 5 5 5 5 3 3 4 4 3 2 2 1· |
 oh yeah           不 用 說 我 只 會 胡  思 亂 想  不 用 跟 我 說 我 只  會 妄 想

 G                C                   G        C              Am7
|5 5 5 5 5 3 3 4 4 3 2 2 1 3 |3  0 3 1 2  1  0 6 1 |2 1 2 1 2  2 1 2 1 2  2 2 3 2|
 嘩 啦 啦 啦 啦 啦 讓  我 去 淋 雨       oh yeah        我 只  希 望 能 夠 再 能 夠 再 一 次 回 到 那
```

```
 C                    ↑            G —1.— C              G        C
|2 1 1 6  1 1 1  0  6 1 1 ‖ 1 — — — | 0  0  0  0 |
 段 美 麗 時 光 裡    找 自 己 𝄋 2.3.(𝄋 3.& Fade Out)
```

```
 G —2.— C                              G        C                 G        C
|1 — — — — | 1 — — — | 1 — — — |
```

```
 G        C                     G                C                   G                C
|0  0  0  0 |3 3 3 1 2  2 1 1  1 1 6 | 3 3 3 1 2  2 1 1  1 1 6 |
                       躲 在 我 的 屋  簷 下  面 oh  睡 在 我 的 被  單 裡  面 oh
```

```
 G        C                           G                C
|0 3 3 3 1 2 2  2 1 1  1 1 3 | 3 1  1 1 1 1 3 3 1 1  1 1· ‖
 聽 著 細 雨 滴  滴 答  答 滴   滴 答  答 滴  滴 答  答 𝄋 1.
```

Am　　　　　　Am7/G　　F　　　　　　Em　　　　　Dm7—1.————G————
| 0 1 6̇ 1 2 3 3̇ 3 | 0 5 6 1 | 0 1 6̇ 1 2 3 3 3 5· | 0 5 6 1 || 0 1 6̇ 1 2 3 3̇ 3 3 2 1 2 |
我也不會奔跑　　逃不了　最後誰也都蒼老　寫下我　時間和琴聲交 錯 的 城

C　　　　　　　　　　　　C　　　　　　　　Em　　　F　　　　C
| 1 — — — || 2̇ 2̇ 1̇ 1̇ | 7 7 1̇ 0 | 2̇· 2̇ 1̇· 1̇ |
堡

E m　　　　F　　　　　Dm7—2.————G————————C
| 7· 7 "1̇ 5 4 5 1̇ :|| 0 1 6̇ 1 2 3 3̇ 3 2 1 2 | 1 — 0 5̇ 5̇ 6 1 ||
時間和琴聲交 錯 的 城 堡　　　你　知道 ℅

Dm7　　　　　　　G　　　　　　C　　　　　　♭B　　C　　　G
|| 0 1 6̇ 1 2 3 3̇ 3 3 5 5 ||2/4 5 1 | 2·32 ||4/4 1 — — — | 0 0 0 0 ||
時間和琴聲交 錯　　　　　的 城 堡

C　　　　　　　　　　C　　　　　　　　　C　　　　　　　　　C
|| 2̇ 2̇ 1̇ 1̇ 7 7 6 6 | 2̇ 2̇ 1̇ 1̇ 7 7 6 6 | 2̇ 2̇ 1̇ 1̇ 7 7 6 6 | 2̇ 2̇ 1̇ 1̇ 7 7 6 6 |
　　　　　　　　　　　　　　　　　　　　　　　　　　　　　Rit...

C　　　　　　　　　C
| 5̇ — — — 5̇ — — — ||
　　　　　Fine

# 菊花台

Key：F
Play：G
男調：F　女調：C
4/4 ♩=70

詞 / 方文山　曲 / 周杰倫　唱 / 周杰倫

| | | G | | ♭Dm7-5 | | C | | Bm | | Am7 | G/B |
|---|---|---|---|---|---|---|---|---|---|---|---|
| ‖ 0 | 0 | 0 | 1 2 ‖ | 3 | 3 5 6 6 3 | 2̇ 1̇ 1 6 5 | — | 6 5 5 3 2 1 6 1 | | | |

| ♭Dm7-5 | D | G | | ♭Dm7-5 | | C | | Cm | | Bm | Em7 |
|---|---|---|---|---|---|---|---|---|---|---|---|
| 2· 1 3 2 | 1 2 | 3 | 3 5 6 6 3 | 2̇ 1̇ 1 2̇ 1̇ | — | 5 5 3 7 1 2 | | | | | |

| Am7 | D | G | | | G | | | G | G/#F | | |
|---|---|---|---|---|---|---|---|---|---|---|---|
| 3 — 2 — | 1 — — — | 1 — — — | ‖: 3 3 2 3 — | | | | | | | | |

妳　的淚光
花　已向晚

| Em | Em/D | C | G/B | Am7 | D | Em | Bm7 |
|---|---|---|---|---|---|---|---|
| 3 5 3 2 3 — | 1 1 2 3 5 3 | 2 2 1 2 — | 3· 5 3 6 5 5 | | | | |

柔弱中帶傷　　殘 白的月彎彎　勾 住過往　夜 太漫長
飄落了燦爛　　凋 謝的世道上　命 運不堪　愁 莫渡江

| C | G/B | Am7 | D | G | G/#F |
|---|---|---|---|---|---|
| 6 5 5 3 5 0· 5 | 3 2 3 5 3 2 | 2 2 1 2 — | 3 3 2 3 — | | |

凝結成了霜　是 誰 在閣樓 上冰 冷 的絕望　雨 輕輕彈
秋心拆兩半　怕 妳 上不了 岸一 輩 子搖晃　誰 的江山

| Em | Em/D | C | G/B | Am7 | D | Em | Bm |
|---|---|---|---|---|---|---|---|
| 3 5 3 2 3 — | 1 1 2 3 5 3 | 2 2 1 2 — | 3· 5 3 6 5 5 3 0 | | | | |

朱紅色的窗　我 一生在 紙上 被 風吹 亂　夢 在 遠方
馬蹄聲狂亂　我 一身的 戒裝 呼 嘯滄 桑　天 微 微亮

| C | G/B | Am7 | D | G | D |
|---|---|---|---|---|---|
| 6 5 5 3 5 — | 3 2 3 5 3 2 | 2 1 1 — | 0 0 0 1 2 | | |

化成一縷香　隨 風飄散 妳的 模樣　　　　菊 花
妳輕聲的嘆　一 夜惆悵 如此 委婉

G　　　♭Dm7-5　　　C　　　Bm7　　　Am7　　G/B　　♭Dm7-5　D

‖3 3 5 6 6 3｜2 1 1 6 5 —｜6 5 3 2 1 6 1｜2 2 1 2 1 2｜

殘　滿地傷　妳的　笑容已泛黃　　花落人斷腸　我心　事　靜靜躺　北風

G　　　♭Dm7-5　　　C　　　Cm　　Bm7　　　Em　　　Am7　　D

｜3 3 5 6 6 3｜2 1 1 2 2 1｜5 5 3 7 1 2｜3 — 2 —‖

亂　夜未央　妳的　影子剪不斷　徒　留我孤單在湖　面　　成

⌐G————1.———　A7　　　Am7-5　　　G

｜1 — — —｜2 2·3 2 1 2｜0 5 1 2 3 5 2 3｜2 1 1 — —‖

雙

｜1 5 1 2 3 5 6 1｜

Em　　　　　　　♭Dm7-5　　　Cm　　　G

｜1· 2 3 5 6 1｜2 2·3 2 1 2｜0 5 1 2 3 5 2 3｜2 1 1 — —:‖

⌐G—2.E———　A　　♭Em7-5　D　　♯Cm　　Bm7　　A/♯C

‖1 — 0 "1 2‖3 3 5 6 6 3｜2 1 1 6 5 —｜6 5 3 2 1 6 1｜

雙　　　菊花　殘　滿地傷　妳的　笑容已泛黃　　花落人斷腸　我心

(轉A調)

♭Em7-5 E　　　A　　♭Em7-5　D　　　　Dm

｜2 2 1 2 3 2 1 2｜3 3 5 6 6 3‖2/4 2 1 1 2｜4/4 2 1 1 — 0｜

事　靜靜躺　北風　亂　夜未央　妳的　影　子　剪　不　斷

♯Cm7　♯Fm7　　Bm7　E　　　A　　　　　♯Fm

｜5 5 3 7 1 1 2｜3 — 2 —‖1 — — —｜2 3 2 3 2 1 6 1 6 6｜

徒　留我孤單在湖　面　　成　　雙

｜1· 5 1 2 3 5 3 3· 1｜

D　　♯Cm7 ♯Fm　Bm7　E　　　A　　　　　　　　A

｜5 — — —｜3 — 7 —｜5 — — —｜5 — — —‖

**Fine**

# 那些年

詞／九把刀 曲／木村充利 唱／胡夏

彈奏參考

4/4 ♩=78

| F | C/E | Dm7 | F7 | ♭B | F/A | Gm7 |
|---|---|---|---|---|---|---|
| 3 — 2 4 | 3 1 ♭7 i 2 3 | 6 — 7 i | 4 — — 5 6 i |

| C | | C | | F | | C/E | A/#C |
|---|---|---|---|---|---|---|---|
| 3 — — — | 2 — — 0112 ‖ 3334 33 0321 | 2224 33 02 |

又回到最初的起點　記憶中妳青澀的臉　　我

| Dm | | Am | | ♭B | C | A7 | Dm |
|---|---|---|---|---|---|---|---|
| 1 71 1 0 71 7 65 | 5 0 0 0123 | 4 6 1 7 0·6 | 3 4 3 21 1 71 |

們終於　來到了這一天　　　桌墊下的　老照片　無 數回憶連結 今天男

| ♭Bm | | C | | F | | C/E | A/#C |
|---|---|---|---|---|---|---|---|
| 4 3 214 4 3 212 | 2 0 0 0112 ‖: 3334 33 0321 | 2224 33 02 |

孩要赴女孩 最後的約　　又回到 最初的起點 呆呆地站在鏡子前　　笨

| Dm | 2x(Em7 F7) Am7 | ♭B | C | A7 | Dm |
|---|---|---|---|---|---|
| 1 71 1 0 71 7 1 65 | 5· 0 5 4 3 5 | 5 6 4 3 22 2 0234 | 4 5 321 1 71 |

拙繫上　紅色領帶的結　　　將頭髮 梳成大人模樣　穿上一身帥氣西裝 等會兒

| ♭B | C | F | | Gm | A | Dm | F |
|---|---|---|---|---|---|---|---|
| 4 3 4 6 1 0 71 | 1 — 0 0 | 4444 33 732 | 2111·14 323 |

見你一定比　想像　美　　　　好想再回到 那些年 的時光 回到教室座

| ♭B | C | F | A7 | Dm | #Cdim | C | Bm7-5 |
|---|---|---|---|---|---|---|---|
| 4 3 4 4 6 6 754 | 4 5 3 0 0 | 6666 #5 5 677·3 | 7 i77 5 1 0 |

位前後 故意討你溫 柔的罵　　　黑板上排列 組合 你　捨得解　開嗎

| ♭B | | C | | | | %F | |
|---|---|---|---|---|---|---|---|
| 4 3 22 14 4 3 455 | 5 — — — | 0 0 0 0 0557 ‖ iii5 555 0551 |

誰與誰 坐他 又愛著她　　　　　　那些年 錯過的 大雨 那些年

| C | A7 | Dm | Dm7/C | Bm7-5 | |
|---|---|---|---|---|---|
| 2 22 5 5 6 6 | 2 3 | 2 11·1 71 1 755 | 6· 22 — 0223 |

錯過的 愛情　好想 擁抱妳 擁抱錯過 的 勇氣　　　　曾經想

Gm ... C ... A ... Dm ... Gm7

征 服 全 世 界　到 最 後　回 首 才 發 現　這 世 界　滴 滴 點 點　全 部 都 是 妳

C ... F ... C ... A7

那 些 年 錯 過 的　大 雨　那 些 年 錯 過 的　愛 情　好 想

Dm ... Dm7/C ... Bm7-5 ... Gm ... C7

告 訴 妳　告 訴 妳 我 沒 有 忘 記　那 天 晚 上 滿 天 星 星　平 行 時

A ... Dm ... Gm7 ... C

空 下 的 約 定　再 一 次　相 遇 我 會 緊 緊 抱 著 妳　緊 緊 抱 著

F — 1. C/E — Dm7 ... F7 ... ♭B ... F/A ... Gm

妳

C ... F — 2. — Gm ... C ... Am ... Dm

又 回 到　妳

Edim7 ... A ... Dm ... F7 ... ♭B ... C

Am ... Dm ... ♭D ... C ... ♭D ... ♭E

(轉G調)　(轉F調) 那 些 年

F ... C ... Dm ... F7 ... ♭Bmaj7 ... Am ... Gm ... C

妳

F ... C ... Dm ... F7 ... ♭Bmaj7 ... Am ... Gm ... C

C ... F

Fine

# 還是會

詞 / 韋禮安　曲 / 韋禮安　唱 / 韋禮安

Key：E
Play：C
男調：D　女調：A
4/4 ♩=82

彈奏參考

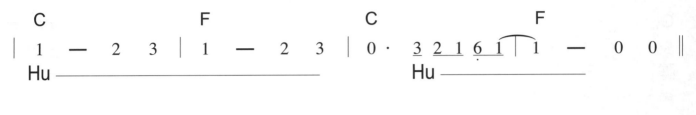

C　　　　　　　F　　　　　　　C　　　　　　　　F
| 1 — 2 3 | 1 — 2 3 | 0· 3 2 1 6 1 | 1 — 0 0 ‖
Hu ———————————————————— Hu ————————————

C　　　　　　　Em7　　　　　　Am　　　　　　　　F
‖: 0 0 5 3 4 5 5 | 5 0 0 5 3 4 5 5 | 5 1 1 0 0 1 2 1 1 | 1 0 0 0 |
　　在 日出之前　　　能 不能再看　一眼　妳的 臉
2x 0 5 3 3

C　　　　　　　Em7　　　　　　Am　　　　　　　　F
| 0 0 5 3 4 5 5 | 5 0 0 5 1 1 7 | 7 5 5 0 5 5 4 3 4 | 4 3 2 1 1 1 — |
　　在 離開以前　　　能 不能再說　一些 真心的諾言
2x 0 5 3 3 5 5 5 6 0 3

Am　　　　　　　E7　　　　　　C　　　　　　　D7
| 0 0 6 1 1 1 7 | 7 0 0 2 2 1 6 7 1 | 1 0 5 1 2 3 3 | 3 6 6 6 6 6 5 5 |
　　能不能給我　　　更多的時 間　　就躺在你的　身邊 把這畫 面

Dm7　　　　　　Em7　　　　　　F　　　　　　　G
| 5 0 0 6 4 3 4 5 | 5 0 0 #4 4 5 6 | 6 0 0 6 6 6 6 5 5 | 5 0 0 0 |
　　妳靜靜的臉　　　溫柔的肩　　　記在心裡 面
　　　　　　　　　　2x 5 #4 5 6　6 0 0 6 6 7 1 7 1　7 — — —

G　　　　　　　%C　　　F　　　G　　　C　/B　Am　　F
| 0 0 0 5 6 1 ‖ 1 3 3 4 4 0 0 1 | 1 7 7 7 6 6 6 5· 5 6 1 | 1 3 3 4 4 0 0 1 |
　　還是會 害 怕　醒 來不在 妳 身邊的時候 害 怕　　從

G　　　　　　　C　/B　Am　　E7/#G　　　C/G　　　D/#F
| 1 7 7 7 6 6 6 5· 5 6 1 | 0 5 6 1 0 0 6 7 1 0 | 0 6 7 1 2 3 3 6 5 6 5 |
　　此不在 妳左 右 或許我　還是會　還是會　　還是會不 知 所措

# 小幸運

詞 / 徐世珍、吳輝福　曲 / Jerry C　唱 / 田馥甄

彈奏參考

4/4 ♩=79

F　　　　　　G7　　　　　　　C7　　　　　　　F

| 1 5 3 1　5　— | 2 #4 i 2　4　— | 5 7 4 5　7　— | 1 2 3 5 1　3　— ||

F　　　　　　G7　　　　　　　C7　　　　　　　F

| 0 3 3 5 5 i i 7 | 7 6 3 6　6　0 | 0 6 6 7 7 3 3 7 | 7 5 3 5　5　0 |

我聽見雨滴落在 青青草地　　　我聽見遠方下課鐘聲響起

Dm　　　　　　Gsus4　G7/D　C7　　　　　F

| 0 3 3 5 5 i i 7 | 7 6 3 6 6 0 6 7 | 0 7 7 7 3 3 2 i i | i　—　0　0 ||

可是我沒有聽見 你的聲音　認真　呼喚我　姓　名

F　　　　　　G　　　　　　　C7　　　　　　　F

||: 0 3 3 5 5 i i 7 | 7 6 3 6　6　0 | 0 6 6 7 7 3 3 7 | 7　3 5　5　0 |

愛上你的時候還 不懂感情　　　離別了才覺得刻 骨　銘心

| 0 3 3 5 5 5 i i 7 7 6 3 6　6　0 | 0 6 6 7 7 7 3 3 7　7　3 5 5 6 5　0 |

青春是段 跌跌撞 撞的旅行　　　擁有著後 知後覺 的 美麗

Dm　　　　　　G　　　　　　　C7　　　　　　　F

| 0 3 3 5 5 i i 7 | 7 i 3 6 0 6 i 7 | 0 7 7 7 3 3 2 i i | i　0　3 2 i i 7 |

為什麼沒有發現 遇見了你　是生命　最好的　事　情　　　也許當 時

| 0 3 3 5 5 5 i i 2 7 i 3 6 0 6 i 7 | 0 7 7 7 3 3 2 i i | i　0　3 2 i i 7 |

來不及感 謝是你 給我勇氣　讓我能　做回我　自　己　　　也許當 時

♭B　　　　　　C　　　　　　♭B　　Am　　　　　Dm

| 6 6 6 6 6 3 2 2 | 2　0　2 7 7 7 6 | 5 5 5 3 5 2 i i | i　0 1 i 5 5 1 |

忙著微笑和哭　泣　　　忙著追 逐 天空中 的流 星　　　人理所當然

| 6 6 6 6 6 3 2 2 | 2　0　3 2 7 7 6 | 5 5 5 3 5 2 i i | i　0 1 i 5 5 1 |

忙著微笑和哭　泣　　　忙著追 逐 天空中 的流 星　　　人理所當 然

Gm7                 G7                 C                 C

| 3 2 2 6  6  0 6 | 6 6 6 61 1 6 1 6 | 1 1 1 1 3 2 2 2 | 2  0 5 3 21 1 2 ||

的 忘記　　是 誰風裡雨 裡一直 默默守護在原 地　原來你是 我

F                 C                 Dm               Am

| 3 5 2 3 0 5 2 3 | 0 2 2 34 4 3 27 7 | 1 3 6 1 0 3 6 7 | 0 7 7 35 5 3 1 7 |

最想留住　的幸運　原來我們 和愛情曾經靠得 那麼近　那為我對 抗世界

♭B               F                 G                C7       Dm C/E

| 6 44 4  0 5 43 3 | 5 33 3  0 4 31 1 | #4 22 2  0 2 1 3 | 0 2 1 3 0 2 1 1 |

的決定　那陪我 淋的雨　一幕幕 都是你　一塵不 染 的 真 心

F                 C                 Dm               Am

| 3 5 2 3 0 5 2 3 | 0 2 2 34 4 5 21 1 | 1 3 6 1 0 3 6 7 | 0 7 7 35 5 3 1 7 |

與你相遇　好幸運　可我已失 去為你淚流滿面 的權利　但願在我 看不到

                                                 0 3 1 7 0 7 7 35 5 3 1 7·|

                                                的權利　但願在我 看不到

♭B               F                 G              ┌ C7 ── 1. ─┐

| 6 44 4  0 5 43 3 | 5 33 3  0 4 31 1 | #4 22 2  —  0 | 0 3 1 1 3·1 21 1 ||

的天際　你張 開了雙翼　遇見你 的注定　　　她會有多 幸 運

F                 G                 C7                 C

| 5  —  3 5 1 3 | 2  3 6  6  6 71 | 2 4 2 2 #1 23 43 45 45 | 64 56 76 71 21 76  5 :||

┌♭Bmaj7 ─ 2. ─┐             C7                     F

| 0  0  0  0 | 0 3 1 1 3·1 21 1 || 1 5 3 1 5  —  |

                              他 會有多 幸 運

G7                              C7                          F

| 2 #4 1 2  4  —  | 5 7 4 7 67 7  7 | 1  —  —  — ||

§ Em |  D  Em

`| 3  1  2  6 | 3 2 1 2 6 · 0 | 3  1  2  2 | 5 3 7  1 1 7 |`

你 是 我 的 小呀小蘋果　　怎 麼 愛 你 都 不 嫌 多 紅紅

C　　D　　Bm7　　Em　　Am7　　　　D

`| 6  7 1  2  5 0 | 6 5  3  3  0 2 | 1  3 2 3 2 5 | 5  5 5 5 5 5 |`

的 小 臉 溫 暖 我 的 心 窩 點 亮 我 生命的火 火火火火火

Em　　　　　　　　D　　Em

`| 3  1  2  6 | 3 2 1 2 6 · 0 | 3  1  2 2 2 | 5 3 7  1 0 1 7 |`

你 是 我 的 小呀小蘋果(兒) 就 像 天 邊 最 美 的 雲 朵 春天

C　　D　　Bm7　　Em　　Am7　　D　　Em　　φ

`| 6  7 1  2  5 0 | 6 5  3  3  0 2 | 1  3  2  5 | 6 6 1 6 · 0 :|`

又 來 到 了 花 開 滿 山 坡 種 下 希 望 就 會 收 穫

Em　　　　　　　　　　D

`|: 3 66 5 6 5 6 1 6 | 3 66 5 6 1 7 5 6 | 3 66 5 6 5 6 5 6 | 3 66 5 6 1 7 5 6 :|`

§

φ Em

`| 0  0  0  0 | 0  0  0  0 | 0  0  0  0 | 0  0  0  0 |`

**Fine**

Key：F
Play：G
男調：G　女調：D
4/4 ♩=97

# 好想你

詞 / 黃明志　曲 / 黃明志　唱 / 朱主愛

彈奏參考

　　　　　　　　　G　　　　　　　G/B　　　　　　C　　　　　　　G
| 0　　0　　3　X 0 · |5 5 5 3　5　1̇　7 5　0 5 | 6　7　1̇ 3　5　　0 3 3|
　　　　　　　　　想　要　　傳送一封簡訊給你　我　好　想 好　想　你　　想要

　C　　　　　　G/B　　　　　Am7　　　　　　D　　　　G　　　　　　G/B
|4 4 4 4　4　1̇　7 5　0 3 | 2　3　4 6　5　0 3 4|5 5 5 3　5　1̇　7 5　0 5 5|
　立刻打通電話給你　　我　好　想 好　想　你　每天起床的第一件 事 情　就是

　C　　D　　　Em7　　　　　C　　　　　G/B　　　　Am7　　　　　D
|6　7　1̇ 3　5　0 | 4　5　6 1̇　7 5　5 2 2| X　X　X　X　5　　0 6 7|
　好　想 好　想　你　　無　論　晴 天　還 是　下雨都 好 想 好　想　你　　每次

　C　　　　　　D/#F　　　Bm7　　　　Em　　　　Am7　　　　D　　　　　G
|1̇ 7 1̇ 3̇ 2̇ 1̇ 7 5 | 3̇ 2̇ 3̇ 2̇　1̇　0 6 7|1̇ 7 1̇ 3̇ 2̇ 1̇ 7 2̇ | 2̇ 5　5　0　0 6 7|
　當我一說我好想你　你都不相 信　　但卻總愛問我有沒有想　　你　　　我不

　#Cm7-5　D/C　　　Bm7　　　　Em　　　　Am7　　　　　　　D
|1̇ 7 1̇ 3̇ 2̇ 1̇ 7 5 | 3̇ 2̇ 3̇ 2̇　1̇　0 3 3| X 3 X 3 4 3 4 3| 3̇ 2̇　2̇　0　1̇ 2̇|
　懂得甜言蜜語所以 只說好想 你　　反正說來說去都只想讓 你 開　心　　好想

　G　　　D/#F　　　　Em　　　Bm7　　　C　　　　G/B　　　Am7　　　D
|:3̇　3̇ 6　5　　3̇ 2̇ | 1̇　1̇ 3̇ 5　0 3|4 3 4 3 4 2 1̇ 0 5 3|4 3 4 3 4 3̇ 2̇ 0 1̇ 2̇|
　你　好 想 你　好 想　你　好 想 你　是真的真的好想你　不是假的假的好想你　好想

　G　　　Bm7　　　　Em　　　G7　　　C　　　　G/B　　　Am7　　　D
|3̇　3̇ 6　5　　3̇ 2̇ | 1̇　1̇ 3̇ 5　0 3|4 3 4 3 4 2 1̇ 0 5 3|4 3 4 3 4 3̇ 2̇ 0 1̇ 2̇|
　你　好 想 你　好 想　你　好 想 你　是夠力夠力好想你　真的西北西北好想你　好想

張三的歌

詞 / 張子石　曲 / 張子石　唱 / 李壽全

Key：F
Play：C
男調：F　女調：C
4/4 ♩=76

亮

我們要 ※ & Fade Out

# 快樂天堂

Key：D
Play：C
男調：F 女調：C
4/4 ♩=47

詞／呂學海　曲／陳復明　唱／滾石眾歌手

F　　　　　　　Em　　　　　　F　　　　　　　　Em
| 3 4 6 3 2 4 6 2 | 7 — — 2 | 3 4 6 3 2 4 6 2 | 7 3 5 7 7 7 |

Dm7　　　　　G　　　　　　C　　　　　　　　　　Am
| 1· 6 6 4 | 1 — 7 — ‖ 5 5 5 5 5 5 3 2 2 | 3 1 1 — 0 1 1 |
　　　　　　　　　　　　　大象長長的鼻子正昂　揚　　　全世

F　　　　　　　　　G　　　　　Am　　　　　　　　　Em
| 2· 3 4 3 3 2 1 | 2 — — — | 1 1 1 1 1 1 6 6 5 6 | 5 5 5 — 0 3 2 |
界　都舉起了希　望　　　　孔雀旋轉著碧麗　輝　煌　　　沒有

F　　　　　　　　G　　　　　C　　　　　　　　　Am
| 1· 1 6 3 2 2 1 | 2 — — — ‖: 5 5 5 5 5 5 3 2 3 | 1 — — — 0 1 1 |
人　應該永遠沮　喪　　　　河馬張開口吞掉了水　草　　　煩惱

F　　　　　　　　G　　　　　Am　　　　　　　　　Em
| 2· 3 4 3 3 2 1 | 2 — — — ‖ 1 1 1 1 1 1 6 6 5 6 | 5 5 5 — 0 3 2 |
都　裝進它的大肚　量　　　老鷹帶領著我們　飛　翔　　　更高

F　　G　　C　　　　　　　F　　G　　C
| 1 6 6 1 3 2 1 2 2 | 1 1 1 — 0 3 5 ‖ 6 6 6 6 5 3 2 3 | 3 — — 0 3 5 |
更遠　更需要夢　想　　　告訴 你 一個 神秘 的地　方　　　一個

F　　G　　C　　　　　　F　　G　　C　　Am
| 6 6 6 1 7 6 5 6 | 5 — — 0 3 5 | 6 6 6 6 6 5 3 2 | 3 — — — |
孩子們的快樂天　堂　　　　跟人 間一樣的忙碌擾　嚷

Dm7　　G　　　Em　　　Am　　　Dm7　　G　　　┌ C — 1.
| 4· 4 4 3 2 2 1 1 | 5 5 5 1 5 3 | 4 4 4 3 2 2 2 1 1 7 | 7 1 1 — 1 2 |
有 哭 有 笑 當然 也會 有悲傷　　我們擁有同樣 的陽　光

```
  G                        Am                    C                   D
|3· 5  5 · 3 | 2 — — 1 7 | 6· 1  7  7 6 5 6 | 5 — — — :||
```

```
 ┌─ G — 2. ──────────┐
|1 — 0· 1 2 3 ||
 依    哦...  ℅
```

```
 ⊕ G                    Am                  D                        G
|1 — — 1 1 3 | 2 1 6 6 — 1 1 2 3 | 2 3 2 2 0 3 3 2 3 2 | 1 — — — |
 依    疲憊的 我    是否有 緣      和你相    依
                                                        5 — 5 3 5 4· 3 |
```

```
 Bm                       G                   G                    G
|2 — — 0 5 | 3· 4 3 2 · 1 | 3 — — — | 3 — — — ||
```

Fine
```

Key：A♭
Play：G
男調：C 女調：G
4/4 ♩=68

# 夢醒時分

詞 / 李宗盛　曲 / 李宗盛　唱 / 陳淑樺

| D | | G | Bm7 | Em | Bm7 |
|---|---|---|---|---|---|
| 0 1 7 6 3 5 5 2 3 3 1 6 5 | 6 5 6 5 6 5 3 3 · 5 | | | 6 5 6 5 6 1 6 6 5 · 0 5 | |

| C | Bm7 | Am7 | D | G | Bm7 |
|---|---|---|---|---|---|
| 6 5 6 5 6 2 6 6 5 0 5 | 6 1 1 6 0 5 6 5 | | | 6 1 5 3 3 6 1 5 3 5 0 6 7 1 7 | |

| Em | Em/D | C | Bm7 | Am | D |
|---|---|---|---|---|---|
| 7 6 5 5 6 3 3 — | 6 1 5 3 3 6 1 5 3 5 6 1 1 6 | 2 · 6 6 6 5 5 | |

**2/4** 1　　2 **‖: 4/4** 3 3 3 3 2 3 5 3 3 3 5 | 6 6 6 7 5 3 · 0 3 2

| G | Bm7 | Em | Em/D |

你　　說　　你 愛 了 不 該 愛 的 人　你 的 心 中 滿 是 傷 痕　你 說

| C | G/B | Am7 | D | G | Bm7 |
|---|---|---|---|---|---|
| 1 1 1 1 6 3 5 1 1 | 2 2 2 · 2 1 3 3 2 2 1 2 | 3 3 3 3 2 3 5 3 3 3 5 |

你 犯 了 不 該 犯 的 錯　　心 中 滿 是 悔　恨　你 說 你 嚐 盡 了 生 活 的 苦　找 不

| Em | Em7/D | C | Am | C | D |
|---|---|---|---|---|---|
| 6 6 6 6 7 5 3 0 5 5 5 | 6 1 1 6 4 2 0 5 5 | 6 1 1 6 1 2　2 |

到 可 以 相 信 的 人　你 說 你 感 到 萬 分 沮 喪　甚 至 開 始 懷 疑 人 生

| D | ※ G | Bm7 | Em | Bm7 |
|---|---|---|---|---|
| **2/4** 2　0 5 5 5 | **4/4** 3 3 3 3 2 3 5 3 3 2 2 1 7 | 1 1 1 1 2 · 3 5 5 5 5 5 |

早 知 道　傷 心 總 是 難 免 的　你 又 何 苦 一 往 情 深　因 為

# 修煉愛情

詞 / 黃家駒　曲 / 易家揚　唱 / 林俊傑

Key：E♭-E
Play：C -C#
男調：C　女調：G
4/4　♩=67

G/C　　F/C　　G/C　　F/C

`| 0 0 0 343 | 2 — — 3 | 1 — — 343 | 2 — — 3 | 1 — — — ‖`

G/C　　F/C　　G/C　　F/C

```
‖: 0 0 3335 565 | 654·4 0 0 | 0 0 3335 565 | 654·4 0 0 67 ‖
     憑什麼要 失望      藏眼淚到心臟        往事
     記憶它真 囂張
                    33355 1 | 654·4         情人
                    路燈把痛 點 亮
```

Am7　　Em　　Dm7　　Am7　　Em　　Dm7

```
| 6711 367666 654 | 54·4 0 0 067 | 671112 17666 54 | 54·4 0 0 032 |
 不會說謊別跟他 為 難    我們 兩人之間不需要這 樣        我
 6711 3367666 6545 4·      他在 天空看過 766652 3 — 0 671
 一起看過多 少次 月亮         多少次遺忘        多少心
```

Gsus4　　G　　F　　G/F　　Em　　Am7

```
| 32· 2 0 0 2321 ‖ 622 2 0 2321 | 5 2227 1 1 0 12 |
 想        修煉愛情 的心酸     學會放好 以前的 渴望     我們
 2 —               612 2
 慌              的心 酸
```

Dm7　　G　　C　　Gm7 C7　　F　　G/F

```
| 2344 66·1 776 6756 | 5· 0 0 2321 | 16·232 116· 2321 |
 那些信 仰 要 忘記 多難       遠距離的 欣賞 近距離的迷惘誰說太陽
              6 267 65· 5
              多難
```

Em　　Am7　　Dm7　　F　　G　　C/E

```
| 1551 2771 1 0 53 | 4 1110 67177 1122 | 2· 0 0 2321 ‖
 會找到 月亮    別人有的愛 我們不可能 模 仿        修煉愛情
              12323 432·2
              模 仿
```

# 用心良苦

詞 / 十一郎　曲 / 張宇　唱 / 張宇

Key：G
Play：G
男調：G　女調：D
4/4 ♩=64

| G | | G9 | C | Em | | D | |
|---|---|---|---|---|---|---|---|
| 3 | 3· 5 2351 1515 | 2 21 231 112 | 3 2· 3 3 1 4 3 | 2 — — — |

‖: 

| G | C | G | C | G | C |
|---|---|---|---|---|---|
| 3 3 3 3· 5 6 1 2 2 1· | | 3 3 3 3· 5 6 1 2 2 1· | | 3 3 3 3· 5 6 1 1 2 1 1 | |
| 妳的臉　有幾分憔　悴 | | 妳的眼　有殘留的　淚 | | 妳的唇　美麗中有　疲 | |

| G | C | G | C | G | C |
|---|---|---|---|---|---|
| 1 — — — | | 3 3 3 3· 5 6 1 2 2 1· | | 3 3 3 3· 5 6 1 2 2 1· | |
| 憊 | | 我用去　整夜的時　間 | | 想分辨　在妳我之　間 | |

| G | C | G | Fsus2 | Bm7 | Em |
|---|---|---|---|---|---|
| 3 3 3 3· 5 6 1 2 2 1 1 | | 1 1· 1 — 0· 3 | | 5 3 5· 3 6 0· 3 | |
| 到底誰　會愛誰多 一　點 | | 我 | | 我 寧願看著妳　睡 | |

| Bm7 | Em | Am7 | Bm7 | D | C/E D/#F |
|---|---|---|---|---|---|
| 5 3 5· 3 6 0· 1 | | 2 3 2 23 5 56 5 23 | | 2 — 0 5 5 6 5 | |
| 的如此沉靜　勝 | | 過妳醒時決裂　般無　情 | | 妳說 | |

%

| G | Bm7 | Em | Bm7 | Am7 | Bm7 |
|---|---|---|---|---|---|
| 5 5 5 6 5 5 5 6 | | 1 1 6 6 5 5 3 3 2 2 3 2 | | 2 2 2 3 2 2 2 3 | |
| 妳 想要　逃 偏偏　注定 要落　腳情滅　了愛熄　了剩下 | | | | | |

| C | D | G | Bm7 | Em | Bm7 |
|---|---|---|---|---|---|
| 5 5 5 3 3 2 2 5 5 6 5 | | 5 5 5 6 5 5 5 6 | | 6 1 1 6 6 5 5 3 3 2 2 3 2 | |
| 空 心要不　要春已　走花又　落用心　良苦卻成　空我的 | | | | | |

Am          D              G              D      Em                    Am        Em
‖ 2̂3̂22 — 1̂1̂6̇ | 2̂1̂11 — 7̇ ‖ 6̇ "6̇6̇5̇6̇11 | 0 2̂2̂1̂26̇ 0̇12 |
承 受　　　要把妳忘 記　　　啊

G            D              Em                    G            D              Em
| 3̂5̂5̂33̂2 5̂5̂22 | 1̂5̂5̂5̂5 3 0̇12 | 3̂5̂5̂33̂2 5̂5̂22 | 6̂3̂3̂32 3̂3̂21 |

Am          D              G
‖ 2̂3̂22 — 1̂1̂6̇ | 1̂2̂11 — — ‖ 𝄋

φAm          D              G              Am          D              G
‖ 2̂3̂22 — 1̂1̂6̇ | 2̂1̂11 — 3̂2̂1 | 2̂3̂22 — 1̂1̂6̇ | 2̂1̂11 — 3̂2̂1 |
承 受　　　要把妳忘 記　不願再 承 受　　我把妳忘 記　　　妳會看

Am          D      G              D      Em                    Em
‖ 2̂3̂22 — 1̂6̇2̇ | 1̂1̂11 — 7̇ | 6̇ 0 0 0 | 0 0 0 0 |
見 的　　把妳忘 記　　　啊

Em                    Em                    Em                    Em
| 0 0 0 0 | 0 0 0 0 | 0 0 0 0 | 0 0 0 0 |
(口白)我想到了一個忘記溫柔的妳的方法，我不要再想妳，不要再愛妳，不會再提起妳

Em                    Em                    Em                    Em
| 0 0 0 0 | 0 0 0 0 | 0 0 0 0 | 0 0 0 0 ‖
我的生命中　不曾有妳。
                                                                    **Fine**

# 新不了情

詞／黃鬱  曲／鮑比達  唱／萬芳

# 光輝歲月

詞/黃家駒 曲/黃家駒 唱/Beyond

Key：F
Play：C
男調：F 女調：C
4/4 ♩=74

# 愛很簡單

詞 / 娃娃　曲 / 陶喆　唱 / 陶喆

彈奏參考

**C**　　　　　**C**　　　　　**C**　　　　　**Em**

```
‖ 1  1  1  1 | 1  1  1  1 ‖: 0 5 5 5 5 5 6 5 | 5  0·5 2 2 7 7 5 1
```
忘了是怎麼開始　　　也許就是對你
不可能更快樂　　　　只要能在一起

**Am**　**Am7/G**　**F**　　**F/G**　**C**　　　　**Em**

```
1  0·3 7 1 5 5 3 6 | 6 — — — | 0 5 5 5 5 5 6 5 | 6 5·0·5 2 2 7 7 5 1
```
有一種感　覺　　　　忽然間發現自己　　已深深愛上你
做什麼都可以　　雖　然　世界變個不停　　用最真誠的心

**Am**　**Am7/G**　**F**　　　　**Em**　**Dm7**　　　**Am**

```
1  0·3 7 1 5 5 3 6 | 6 — — — | 0 6 6 6 6 7 7 1 1 | 1 7 6 5 6 6 —
```
你真的很簡單　　　　愛的地暗天黑都　　已無所謂
讓愛變得簡單　　(讓愛變得簡單)

**Em**　　　　　　**B7**　　　　　**Dm7**　　　**Am**

```
| 0 7 7 3 3 7 6 6·5 | 6 7·7 1 7 7 — | 0 6 6 6 6 7 7 1 1 | 1 7 6 5 6 6 —
```
是是非 非無 法 抉擇　喔　　沒有後悔為愛日　夜去跟隨

**Em**　　　　　　**F**　　**G**　　**%**　**C**　　**G/B**　　**Am**　　**Am7/G**

```
| 0 7 7 3 3 7 6 6·5 | 6 1· 0 1 3 2 — ‖ 3 — 5 — | 1 — 0 3 4 5 6
```
　　　　　　　　　　　　1x　I　　love　　you　　無法不愛
那個瘋狂的　人　是我　嗚喔喔　2.3x　I　　love　　you　　一直在這

**F**　**C/E**　　**Dm7**　　**G**　　　**C**　　**G/B**　　**Am**　　**Am7/G**

```
| 6 5 1 1 6 0  6 1 6 3 | 3  0 6 1 7 — | 3 — 5 — | 1 — 0 3 4 5 6
```
你ba-by 說你也愛 我　嗚——　　　I　　love　　you　　永遠不願
裡ba-by 一直在愛 你　嗚——Ya　I　　love　　you　　永遠都不

```
  ⊕F        G          C                      E7              Am
‖:6 5 1 1 6 6  3 2 1 2 | i  —  —  — :‖ 0  0 3 2 1 2  1 2 2 3 1 | 1 6 · 6 1  1  3 2 1 |
  意ba-by  失去  你                    如果你還有一些困 惑 ——  Oh no
  放棄   這愛你的權 利
```

```
  E7                   Am      Am7/G      F        C/E      Dm7
| 2  0 #5 2 1 2  1 2 2 3 6 | 6 ·  5 6 5   2 3 1 | 1 6 ·6 5 6 5 5  3 2 1 | 2 ·3 0  0  1 6 1 |
  請貼著我的心傾聽 ——      聽我說  著    愛  你          Yes I Do
```

```
  G                    C        G/B       Am      Am7/G      F        C/E
‖6 5 ·5  —  5 6 1 2 ‖ 3 ·  5 2  2 · 5 | 1 7 6 6  0 3 5 5 6 | 2 3 ·2 1 1  4 3 2 1 |
```

```
  Dm7  G               C        G/B       Am      Am7/G      F        G
|5 6 ·6  5 6 1 2 3 5 6 1 | 2 3 ·5 6 2 3  3  0 3 1 7 | 1 7 6 5 6  0 3 5 3 1 2 6 | i  —  4 3 2 1 6 1 6 5 |
  Come on Now                     Oh ———
```

```
  C        G
|5  —  —  — ‖
  One More Time   ※
```

```
  ⊕F        G          C                      C
‖6 5 1  i  0 · 5 3 2 1 | 2 2 1 "2 3 5  6 5 3 2 1 | i  —  —  — ‖
  放棄   這愛你的權 利                        Fine
         Rit...
```

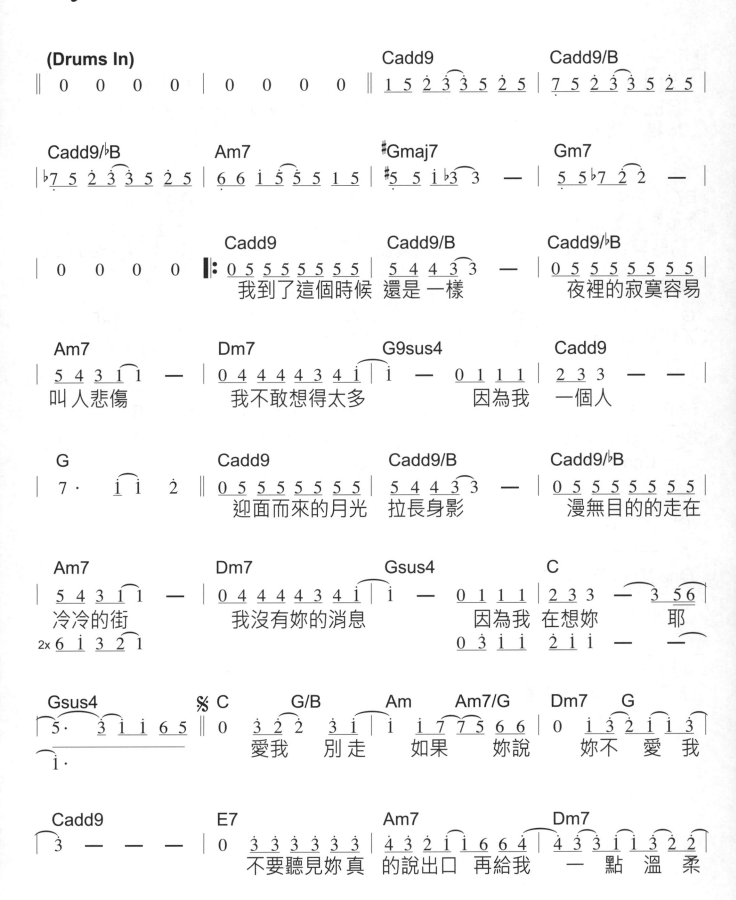

Key：F
Play：E
男調：D　女調：A

# 普通朋友

詞／陶喆　曲／陶喆　唱／陶喆

彈奏參考

4/4 ♩=90

E

‖ 0　0　0　0 ｜ 0　0　0　0 ｜ Em7-5 0　0　0　0 ｜ A7 0　0　0　0 ｜

**Free Tempo**

#Cm7-5　Cm7-5　Bm7-5　D7

｜ 0　0　0　0 ｜ 0　0　0　0 ｜ A 0　0　0　0 ｜ #Gm7 0　#Fm7 0　B 0　0 ｜

｜ 0　0　0　01 ‖ E 3 — — 01 ｜ Am 4 3 4 3 4　5 3 ｜ E 3 — — 01 ｜

等　待　　　我　隨時隨地在　等待　　　　做

Am 4 3 4 3 4　5 3 ｜ E 3 — — 01 ｜ Am 2 1 2 1 2　3 2 ｜ #Fm7 2 1 6 6　0 3 3 1 2 ｜

妳感情上的　依賴　　　我　沒有任 何的　疑問　　　這是　愛

B7 2 3　0　0　01 ｜: E 3 2 3　0　0　01 ｜ Am 4 3 4 3 4　5 3 ｜ E 3 2 3　0　0 01 ｜

我　猜　　　妳　早就想要說　明白　　　　我

Am 4 3 4 3 4　5 3 ｜ E 3 2 3 2 1　0　01 ｜ Am 2 1 2 1 2　3 2 ｜ #Fm7 2 1 6 6　0 3 3 1 2 ｜

覺得 自己好　失敗　　　從　天堂掉落到　深淵　　　多無 奈

B7 2　3 2　0　05 ｜ Am 6· 5 5 4 4 3 ｜ E 3 2 3 3 — 05 ｜ Am 6 6 5 5 4 5 5 ｜

耶　　我　願　意　改變　　　重 新 再 來 一 遍

E 5 3 2 1 — 05 ｜ Am 1 1 7 7 6 6 5 ｜ #Gm7 5 3 2 #Cm7 3 2 1 05 ｜ #Fm7 6 1 6 1 6 1　5 5 ｜

耶　　我　無 法只　是 普　通 朋 友　　感　情已那麼深　叫我

Bsus4 3 3 3 3 3· 4 3 ｜ B7 2 — 0 5 5 5 ｜ E 3 — — 01 ｜ #Gm7 2 2 2 2 2 2　3 1 ｜

怎麼　能放手　　　但 妳說　I　　I only wanna be your friend

| Am | D | C | | Bm7 | | C | |
|---|---|---|---|---|---|---|---|

```
1 3 2 2 0 4 3 1 | 6 1 1  —  — | 0  0  0  0 | 6  —  —  —
懂了    快樂 是 選擇 |
                6 — 6 5 · 5 1 | 1 · 2 2 0 |    3 3 · 4 3 · 4 3 4 3
                                哈 ————
```

| Em | | Am7 | | Bm7 | | C | |
|---|---|---|---|---|---|---|---|

```
0  0  1 2 7 6 | 6  0  0  0 | 2 · 3 3 5 5 5 3 · | 0 1 1 3 3 2 2 3
      耶 ———
6 5 2 · 5 ·   3 | 6  —  —  2 · 2
```

| D | | G | D | Em | Bm |
|---|---|---|---|---|---|

```
0 6 5 0 6 5 5 6 5 5 5 4 3 4 | 5 6 5 5 3 · 5 6 5 5 2 · | 0 1 1 7 6 5 3 5 · 5
喔 耶 耶 相信你只是 | 怕傷害 我 不是騙 我 | 很愛過 誰會捨得
5 · 2 2 —
```

| C | Bm7 | Am7 | D | G | D |
|---|---|---|---|---|---|

```
0 1 1 7 6 5 3 5  3 2 1 | 2 3 6 6 5 3 2 · 5 5 4 3 4 | 5 6 5 5 3 · 0 5 6 5 2 2
把我的夢搖醒了 宣佈幸 福不會 來了 | 用心酸微笑 去原諒 了 也翻越 了
```

| Em | | Dm7 G | C | | Bm7 | Am7 | D |
|---|---|---|---|---|---|---|---|

```
0 1 1 2 7 5 3 3 6 5 6 5 | 0 1 1 7 6 5 3 5  3 2 | 1 2 2 0 4 3 1 · 6
有昨天還是 好 的 | 但明天 是自己 的 開 始 | 懂了    快樂是 選
                                                        Rit...
```

| G | D | Am | | G | D |
|---|---|---|---|---|---|

```
5 5 5 6 5 2 2 0 3 2 1 | 2 · 6 6 1 1  — | 5 5 5 6 5 2 2 0 3 2 1
2 1 · 1 — —
擇
```

| Am | | G | D | Am |
|---|---|---|---|---|

```
2 · 6 6  —  — | 5 5 5 6 5 2 2 0 3 2 1 | 2  —  —  —
                                              Fine
```

# 情非得已

Key：C
Play：C
男調：A　女調：E
4/4 ♩=108

詞 / 張國祥　曲 / 湯小康　唱 / 庾澄慶

彈奏參考

難以　忘記　初　次見你
一雙　迷人的　眼睛　　在我　腦　海裡　　你
的　身影　揮　散　不　去　　握你的　雙手感覺你的溫柔
真的　有點　透　不過氣　　你　的　天真　　我
想　珍惜　看到　你受委屈我會傷心　　嗚　喔　　　　　　　只怕我

自己會　愛上　你　　　不敢　讓自己靠的　太近　　　怕我
沒什麼能　夠　給你　　　愛你　也需要很大的勇氣　　只怕我
自己會　愛上　你　　　也許　有天會情不　自禁　　　想念

F (G)　　　　　　　　　　　　Em7──1.──────　　F　　　　G　　　　　　C
| 2̲ 1̲ 6̲ 1̲ 1̲ 2̲ 6 ‖ 5 ── 0 5̲5̲ | 6̲ 1̲ 1̲ 6̲ 3̲ 2̲ 1̲ 1̲ | i ── 0　0 |
只讓自己苦了自己　　　　　　愛上　你是我情 非得　已

C　　　　　　　　　　Em7──2.──　　F　　G　　　　C　　　　　　　G
| 0 0 0 3̲4̲ ‖: 5 ── 0 5̲5̲ | 6̲ 1̲ 1̲ 6̲ 3̲ 2̲ 1̲ 1̲ | i ── 0　0 | 0　0　0　0 ‖
難以　　　　　愛上 你是我情非得 已

C　　　　　　　G　　　Am　　　　　F　　　　Em　　　　　F　　　G
| 0 5̲6̲1̲2̲3̲5̲ 3̲2̲1̲ | 7̲ 1̲ 2̲ 1̲ 1· 4 | 4̲ 5̲ 6̲ 5̲ 5· 1 | 1̲ 2̲ 3̲ 2̲ 2̲ 1̲ 7̲ 1̲ |

C　　　　　　　G　　　Am　　　　　F　　　　Em　　　　　F　　　G
| 0 5̲6̲1̲2̲3̲5̲ 3̲2̲1̲ | 7̲ 1̲ 2̲ 1̲ 1· 4 | 4̲ 5̲ 6̲ 5̲ 5· 1 | 1̲ 2̲ 3̲ 2̲ 2̲ 3̲ 4̲ 3̲ ‖

Am　　　　　　　Em　　　　　　　F　　G　　　　C
‖ 0 1̲ 1̲ 1̲ 2̲ 1̲ 3 | 3̲4̲ 3̲2̲1̲ 06 | 1̲ 1̲ 6̲ 1̲ 1̲ 6̲ | 5 ── 0　0 |
什麼 原因 耶　　　我 竟然又會遇見 你

Am　　　　　　Em　　　　　　　F　　　　　　G
| 0 1̲ 1̲ 1̲ 1̲ 6̲ | 6̲ 5̲ 5̲ 1̲ 1̲ 0 6 | 3̲ 2̲ 2̲ 1̲ 1̲ 6̲ 1̲ 2̲ | 2 ── 0 1̲ 2̲ 3̲ |
我真 的真 的 不願意 就 這樣 陷入愛的陷阱　　　嗚Oh

A
┌ 3 ── 0"5̲ 1̲ 2̲ ‖
(轉D調)只怕我 %

#Fm　　　　　　　G　　　A　　　　D　　　　　G　　　　A　　　D
‖ 5 ── 0 5̲5̲ | 6̲ 1̲ 1̲ 6̲ 3̲ 2̲ 1̲ 2̲ | i ── 0 5̲5̲ | 6̲ 1̲ 1̲ 6̲ 3̲ 2̲ 1̲ 2̲ | i ── 0　0 ‖
愛上　你是我情非得已　　　　愛上　你是我情非得已

D　　　　　　　A　　　Bm　　　G　　　#Fm7　　　G　　　A
‖ 0 5̲6̲1̲2̲3̲5̲ 3̲2̲1̲ | 7̲ 1̲ 2̲ 1̲ 1· 4 | 4̲ 5̲ 6̲ 5̲ 5· 1 | 1̲ 2̲ 3̲ 2̲ 2̲ 1̲ 7̲ 1̲ |

D　　　　　　　A　　　Bm　　　G　　　#Fm7　　　G　　　A　　　D
| 1̲ 5̲6̲1̲2̲3̲5̲ 3̲2̲1̲ | 7̲ 1̲ 2̲ 1̲ 1· 4 | 4̲ 5̲ 5̲ 6̲ 5̲ 5̲ 7̲ 5̲ 1̲ | 1̲ 2̲ 2̲ 3̲ 2̲ 2̲ 1̲ 7̲ | i ── ── ── ‖

**Fine**

Key：E♭
Play：C
男調：G　女調：D

# 分手快樂

詞／姚若龍　曲／郭文賢　唱／梁靜茹

彈奏參考

4/4 ♩=70

| C | G/B | ♭B | Am | Dm7 | C/E | G |

1 5 2 3 5 1 7 5 6 5 | 7 4 1 2 4 7 6 3 5 4 | 5 4 3· 1 | 1 — 2 — |
3 4

| C | | F | | C | | F | C/E |

2 1 7 7 1· 7 5 5 | 2 1 7 7 1· 2 3 3 | 2 1 7 7 1· 7 5 5 6 5 | 4 5 1 1 1 2 2 3 3 4 |

| ♭E | ♭A | G | | G | | C | G/B |

5 1 2 5 | 6 5 4 3 2 1 7 6 | 5 — — — | 0 5 1 1 1 1 1 1 5 |
　　　　　　　　　　　　　　　　　　　　　我無法幫　妳預言

| Am | Am7/G | F | C/E | Dm7 | G | E7 |

6 1 1 1 2· 1 7 7 7 1· | 0 5 1 1 1 1 1 1 5 | 6 1 1 1 2· 4 3 1 2· | 0 2 2 2 4 4 3 2 7 |
委曲求全有沒有用　　可是我多　麼不捨　朋友愛得那麼苦痛　　愛可以不問對錯

| Am | Am7/G | F | C/E | Dm7 | E7/#G |

1 1 1 1 2 1 1 1 | 1 2 3 | 6 1 1 7 1 1 5 5 1 3 | 4 3 2 1 7 1 2 2 |
至少要喜悅感動　如果他　總為 別人撐　傘妳何苦 非為 他等在雨中

| C | G/B | Am | Am7/G | F | C/E |

‖: 0 5 1 1 1 1 1 5 | 6 1 1 1 2· 1 7 7 7 1 1 | 1 5 1 1 1 1 1 5 |
泡咖啡讓　妳暖手　想擋擋　妳心口裡 的風　妳卻想上　街走走

| Dm7 | G | E7 | | Am | Am7/G |

6 1 1 1 2· 4 3 1 2 2 | 0 2 2 2 4 4 3 2 7 | 1 1 1 1 2 1 1 1 | 1 2 3 |
吹吹冷　風 會清醒得多　　妳 說妳不 怕 分手 只有點遺憾難 過 情人節

| F | C/E | Dm7 | F | G |

4 3 2 2 1 1 5 3 2 1 5 | 6 1 1 6 6 4 3 1 2 3 2 2 2 0 1 2 3 |
就要來　了剩自己一 個其　實愛對了人情人節 每天都　過　分 手 快樂

124 I PLAY⁺ 音樂手冊大字版

C | G/B | Am | Am7/G | F | C/E
3 1  1 2 3  3 5  3 7 | 1 1 1 7 1 1 1 1 1 2 3 | 3 1  1 2 3  3 5 3 1

祝　妳快樂　　妳可以　找到更好的　　不想過冬　　厭倦沉重　就飛去

Dm7 | G | C | G/B | Am | Am7/G
2 2 2 16 3 2 0 1 1 2 3 | 3 1  1 2 3  3 5  5 3 7 | 1 1 1 1 7 7 2 1 1 1 1 2 3

熱帶的島嶼游泳 分手快樂　請你快樂　揮別錯的　才能和對 的相　逢離開舊愛

F | C/E | Dm7 | G | F | G
3 1  1 2 3  3 5 5 3 1 | 2 2 2  2 4 3  2 0 3 4 | 3 1 1 6 7 1 2

像 坐慢車　看透徹了　心就會是晴朗的　　沒人　能把誰的幸 福沒

C | F—1.G | C | F | C/E
3 — 0 3 3 4 ‖ 5 4 3 1 2 2·5 5 1 | 1 — — 0 5 6 ‖ 7· 5 5· 1 2

收　　妳發誓　妳會活得有笑 容

F | C/E | ♭A | Gm7 | Fm7
2 5 1 5 2 0 6 7 | 1 6 6 1 1· 1 | 7 5 5 7 7 — | 0· 6 7 1 7 6

（轉E♭調）

♭Emaj7 | ♭Am7 | ♭D | Dm7 | G
7 3 5 5 — | 0 1 2 3 4 5 6 6 6 7 1 6 | 2 — 2 3 4 5 | 5 — — — ‖

（轉C調）

F—2.G | C | F | G | C
‖ 5 4 3 1 2 2·5 5 1 1 | 1 — 0 3 3 4 | 5 4 3 1 2 5 1 1 | 1 — — —

妳 會活得有笑 容　　　妳自信 時候真的美 多 了

C | G/B | ♭B | Am7 | Dm C/E F | C
1 5 2 3 5 1 7 5 6 5 | 7 4 1 2 4 7 6 3 5 4 | 3 1 1 6 | 5 — — — | 5 — — —

Fine

Key：B
Play：G
男調：C　女調：G
4/4 ♩=136

# 痴心絕對

詞 / 蔡伯南　曲 / 蔡伯南　唱 / 李聖傑

彈奏參考

|　　　　　　　G　　　　　　　G　　　　　　　　　Em
| 0　0　0　0 05 ‖ 2· 3 3 — | 0　0　1 2 3 5 | 7· 1 1 — |

|　Em　　　　　G　　　　　　　G　　　　　　　　F
| 0　0　0　0 05 | 2· 3 3 — | 0 0 5 1 2 3 5 | 5· 4 3 1 — |

|　D　　　　　　G　　　　　　　D/#F　　　　　Em
| 0　0　0　1 2 ‖ 3 3 3 4 3 2 5 | 2 — — 1 1 | i i i i 6 3 6 5 |
　　　　　　　　　想用　一杯Latte把妳灌　醉　　　好讓　妳能　多愛我一點

|　Bm/D　　　　　　　C　　　　　　　Bm　　Em　　Am7
| 5 — — 5 5 | 6 3 3 3 3 6 | 5 5 6 1 0 4 | 3 4 3 4 3 1 6 |
　暗戀　的　滋味　妳不懂　這種感　覺　早　有人陪的妳　永遠

|　D　　　　　　　D　　　　　　　G　　　　　　D/#F
| 6 3 2 2 — | 0 0 0 1 2 ‖ 3 3 3 4 3 2 5 | 2 — — 1 1 |
　不會　　　　　　看見　妳和他　在我面　前　　　證明

|　Em　　　　　　　Bm/D　　　　　　C　　　　　　Bm　　Em
| i i i 6 3 6 5 | 6 5 5 — 5 5 | 6 i i i 0 6 | 5 7 i 1 6 5 |
　我的愛　只是愚昧————　妳不　懂　我的　那　些　憔　悴　是妳

|　Am7　　　　　　D　　　　　　D　　　　　%G
| 3 3 3 4 3 2 1 | 2 — — — | 0 0 0 1 2 ‖ 3 3 3 4 3 2 2 1 |
　永遠不曾過的　體　會————　　　為妳　付出那種傷心妳永

|　D/#F　　　　　Em　　　　　　Bm/D　　　　　　C
| 2 2 5 2 1 7 | i i i 3 3 i i 6 | 7 7 3 7 6 5 | 6 6 6 4 0 4 |
　遠　不了解　我又　何苦勉強自己愛上　妳　的一　切　妳又　狠　狠逼退　我

|　Bm　　Em　　Am7　　　　　　D　　　　　　　G
| 3 5 i i 6 5 | 6 6 6 4 4 i i 6 | 2 — 0 1 i 2 ‖: 3 3 3 4 3 2 2 1 |
　的　防備　靜靜　關上門來默數我的　淚　　明知道　讓妳離開他的世界

|　D/#F　　　　　Em　　　　　　Bm/D　　　　　　C
| 2 2 5 2 1 7 | i i i 3 3 i i 6 | 7 7 3 7 6 5 | 6 6 4 0 4 |
　不　可能會　我還　傻傻等到奇蹟出現　的　那一　天　直到　哪　一　天　妳

| Bm | Em | Am7 | D | C | 1. |
|---|---|---|---|---|---|
| 3 5̇1̇1̇ 6̇5̇ | 6̇6̇6̇4̇ 4̇1̇1̇ | 1̇ — — 7 ‖ | 1̇ — — — |

會 發現　真正 愛妳的人獨自守 著　　傷 悲

| C | | Bm7 | Em | Am7 | D |
|---|---|---|---|---|---|
| 0 0 0 1̇3̇4̇ | 5̇ — — — | 1̇· 7̇7̇5̇5̇23̇ | 2̇1̇1̇1̇ — | 1̇· 1̇1̇4̇ |

| Gmaj7 | Dm7 G | C | | Bm7 |
|---|---|---|---|---|
| 2̇· 3̇3̇ — | 2̇ 3̇ 4̇ 5̇ | 6̇ — — — | 0 0 3̇3̇2̇2̇1̇ | 2̇· 5̇5̇ — |

| Em | C | | D | |
|---|---|---|---|---|
| 7̇· 1̇1̇5̇5̇ | 6̇ — 5̇ — | 4̇ — 3̇ — | 2̇ — — — | 2̇ — 0 1̇2̇ ‖ |

看見

| G | D/#F | Em | Em/D |
|---|---|---|---|
| 3̇3̇3̇4̇ 3̇2̇5̇ | 2̇ — — 1̇1̇ | 1̇1̇1̇ 7̇5̇6̇5̇ | 6̇5̇ 5̇ — 5̇5̇ |

妳和他　在我面 前　　　證明 我的愛 只是愚昧　　　妳不

| C | Bm | Em | Am7 | D |
|---|---|---|---|---|
| 6̇ 1̇1̇1̇ 0 6̇ | 5̇ 7̇ 1̇ 6̇5̇ | 3̇3̇3̇4̇ 3̇2̇1̇2̇ | 2̇ — — — |

懂 我的　那 些 憔 悴 是妳 永遠不曾過的體會

| D | G | 2. | Dm7 G | C |
|---|---|---|---|---|
| 0 0 0 1̇1̇2̇ ‖: | 2̇ 2̇1̇1̇ — ‖ | 1̇ — 0 1̇2̇ ‖ | 3̇1̇1̇1̇ 6 |

明知道　悲　　　　　　曾經　我以為我自 己

| C | Bm7 | Em | Am7 |
|---|---|---|---|
| 1̇ 2̇1̇1̇ 1̇2̇ | 7̇5̇5̇5̇ 2̇3̇3̇2̇ | 1̇1̇1̇ — 1̇2̇ | 3̇1̇1̇6 1̇1̇2̇ |

會 後悔　不想 愛的太多痴 心 絕　對　　為妳 落第一滴淚為妳

| G/B | C | D | D |
|---|---|---|---|
| 3̇1̇1̇6 1̇ 1̇2̇ | 3̇3̇3̇3̇ 3̇3̇4 | 3̇2̇ 2̇ — — | 0 0 0 1̇2̇ ‖ |

作任何改變 也喚 不回妳對我 的　堅　決　　　　　為妳 %

| C | G | C | Bm7 Em |
|---|---|---|---|
| 1̇ — — — ‖ | 0 0 0 6̇5̇ | 6̇ 6̇4̇4̇ 04̇ | 3̇ 5̇1̇1̇ 6̇5̇ |

悲　　　　　直到 那 一天　妳 會 發現　真正

| Am7 | D | G | G |
|---|---|---|---|
| 6̇6̇6̇4̇ 4̇1̇1̇ 1̇ | 1̇ — — 7 | 1̇ — — — | 3 — — — ‖ |

愛妳 的人 獨自守著　　傷悲　　　　　　　　　　　Fine

**Rit...**

# 千里之外

詞 / 方文山　曲 / 周杰倫　唱 / 周杰倫

Key：D
Play：C
男調：C　女調：G
4/4　♩=60

彈奏參考

| C | F | Am7 | F |
|---|---|---|---|
| 5 6 1 6 5 5 6  5 — | 5 6 1 6 5 5 6  5 — | 5 6 1 6 5 5 6  5 — | 5 6 1 6 5 5 6  5 — |

| C | G/B | Am7 | Am7/G | F | C |
|---|---|---|---|---|---|
| 2 3 2 3 3 5· 2 3 2 3 3 5· | 2 1 1 6 1 — | 2 3 2 3 3 5· 2 3 2 1 1 2· |

屋簷如懸 崖 風鈴如蒼 海　我等燕 歸來　　時間被安 排 演一場意 外
一身琉璃 白 透明著塵 埃　妳無瑕 的愛　　妳從雨中 來 詩化了悲 哀

| Dm7 | G | C | G/B | Am7 | Am7/G |
|---|---|---|---|---|---|
| 3 1 1 1 3 2 2 — | 2 3 2 3 3 5· 2 3 2 3 3 5· | 2 1 1 1 3 2 1 — |

妳 悄然　走開　　故事在城 外 濃霧散不 開　看不清　對白
我 淋濕　現在　　芙蓉水面 採 船行影猶 在　妳卻不　回來

| F | C/E | Dm7 | G | ♭B |
|---|---|---|---|---|
| 2 3 2 3 3 5· 2 3 2 3 3 6· | 5 6 1 1 6 2 2 — | 5 5 5 5 4 4 4 6 5 5 4· |

妳聽不出 來 風聲不存 在　是我在　感慨　　夢醒來　是誰 在窗 台
被歲月覆 蓋 妳說的花 開　過去成　空白

　　　　　　　　　　　　　　3
　　　　　　　　　　　　1 3 2 2 —

| F | Fm | G |
|---|---|---|
| 4 4 4 4 1 4 4 — | 4 4 4 4 1 1 2 2 2 1· | 2 2 2 2 3 3 2 2· 0 5 |

把 結局 打開　　那薄如 蟬翼 的未 來　經不起 誰來 拆 我

| (♭D) | (♭A/C) | (♭Bm) | (♭Bm7/♭A) | (♭G) | (♭D/F) |
|---|---|---|---|---|---|
| %  C | G/B | Am | Am7/G | F | C/E |
| 2 2 2 2 3· 2 1 5 5 6· | 1 1 1 1 2 3 3 — | 2 2 2 2 3· 2 1 5 5 6· |

送妳離 開 千里之 外　妳無聲 黑白　　沉默年 代 或許不 該

| (♭Em7) | (♭A) | (♭D) | (♭A/C) | (♭Bm) | (♭Am)(♭D7) |
|---|---|---|---|---|---|
| Dm7 | G | C | G/B | Am | Gm  C7 |
| 1 1 1 1 1 3 3 2 2· 2· 5 | 2 2 2 2 3· 2 1 5 5 6· | 1 1 1 1 2 3 3 — |

太遙遠 的相 愛　我 送妳離 開 天涯之 外　妳是否 還在

# 無樂不作

Key：C
Play：C
男調：C 女調：G
4/4 ♩=175

詞 / 嚴云農　曲 / 范逸臣　唱 / 范逸臣

| C | G | Am | F G |
|---|---|---|---|
| ‖: 7 1 7 1 7 1 7 1 | 7 1 7 1 7 1 7 i | 7 1 7 1 7 1 7 1 | 7 i 7 i 7 i 7 i :‖ |

| C | G | Am | F G C |
|---|---|---|---|
| 0 0 3 3 3 3 \| 3 2 i 2 2 3 \| 3 0 3 3 3 3 \| 3 2 i 2 2 i | | | |

享受 今　夏 天 的 熱　穿越 條　幸 福 的 河　想做 吞

| G | Am | F G C | G |
|---|---|---|---|
| 3 2 i 2 2 4 \| 4 0 i i 1 4 \| 4 4 4 4 5 5 \| 3 — 2 3 \| 3 — 7 i | | | |

大 象 的 蛇　不自量　力 說真　的 有 何　不 可

| Am | F G C | G | F |
|---|---|---|---|
| i — — — \| i — — — \| 0 0 2 3 \| 3 — i 4 \| 4 — — — | | | |

我 想　寫歌

| G | ※ C | G | Am | Em |
|---|---|---|---|---|
| 4 — — i ‖: 5 5 5 5 5 5 \| 5 2 3 3 4 \| 3 3 3 3 3 \| 3 7 i 1 2 2 | | | | |

當 天是空 的 地是乾 的 我要為 妳 倒進狂 熱

| F | C | Dm | G |
|---|---|---|---|
| i i i i 5 5 \| i i i i 6 7 \| i i i i 2 2 \| i 7 6 5 | | | |

讓 妳瘋 狂 讓 妳渴 讓全 世界知 道 妳 是 我 的

| C | G | Am | Em |
|---|---|---|---|
| 5 5 5 5 5 5 \| 5 2 3 3 4 \| 3 3 3 3 3 \| 3 7 i 1 2 2 | | | |

1.2x 天 氣瘋 了　海 水滾 了　所 以我 要　無 樂 不 作
3x 世 界末 日就　儘 管來 吧　我 會繼 續　無 樂 不 作

| F | C | Dm | G | ⊕ C-1. G |
|---|---|---|---|---|
| i i i i 5 5 \| i i i i 6 5 \| 5 — — 5 6 \| 6 5 3 4 4 5 ‖ 5 — — — | | | | |

不要浪 費 每 一刻　快 樂　當夢　的 天 行 者
不會浪 費 愛 妳的　快 樂　當夢　的 天 行 者

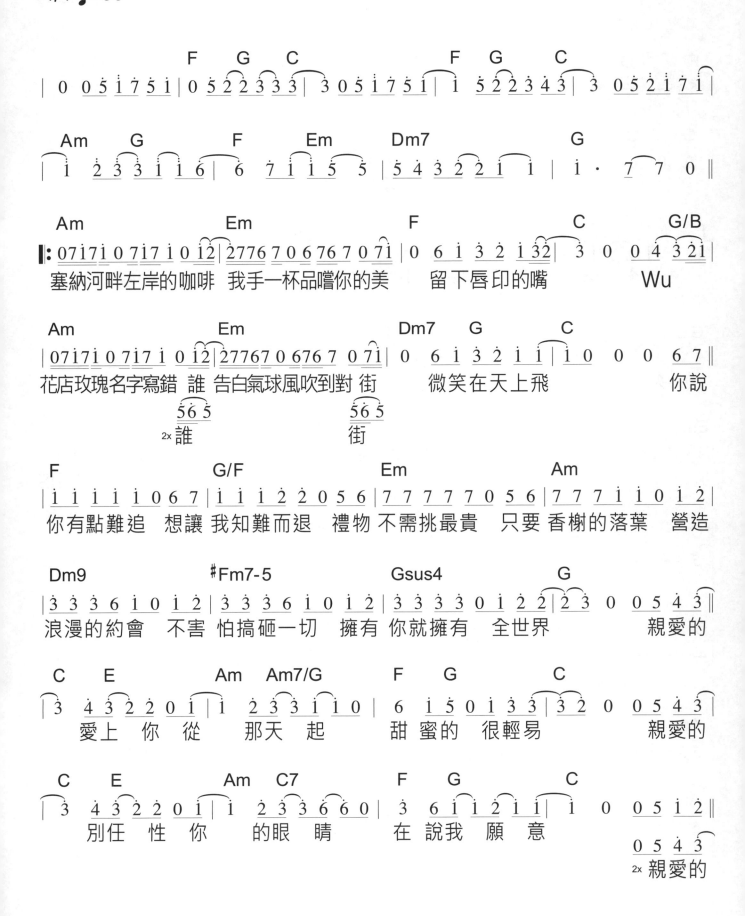

# 告白氣球

| C | 1. | G/B | | Am | Em/G | F | G | | C |
|---|----|-----|---|-----|------|---|---|---|---|

```
3  5  2  —  | 1  5  7· 717 | 6  7  1· 2 | 3  —  0512 |
```

| C | | G/B | | Am | Em/G | F | G | | C | | E |
|---|---|-----|---|-----|------|---|---|---|---|---|---|

```
3  5  2  —  | 1  5  7· 717 | 6  7  1· 2 | 1  —  0  0 :|
```

| C | 2. | G/B | | Am | Am/G | F | G | | C |
|---|----|-----|---|-----|------|---|---|---|---|

```
3 4 3 2 2 0 1 | 1 2 3 3 1 1 0 | 6 1 5 5 1 3 3 | 3 2 0 0 5 4 3 |
愛上 你戀 愛日 記   飄香水 的回憶       一整瓶
```

| C | | E | | Am | C7 | F | G | | C |
|---|---|---|---|-----|----|---|---|---|---|

```
3 4 3 2 2 0 1 | 1 2 3 3 6 6 0 | 3 6 1 1 2 2 | 1 0  0 5 4 3 |
的夢 境全 都有 你   攪拌在 一起        親愛的
```

| C | | E | | Am | C7 | | | Dm7 | G | | C |
|---|---|---|---|-----|----|---|---|-----|---|---|---|

```
| 3 4 3 2 2 0 1 | 1 2 3 3 6 6 | 2/4 6  0 | 4/4 3 6 1 1 2 2 | 1 — 0  0 |
別任 性你  的眼 睛      Rit...  在說我 願意         Fine
                                        Free Tempo
```

# 台北的天空

詞／陳克華　曲／陳復明　唱／王芷蕾

彈奏參考

| ↑ ↑ | ↑ ↑ ↓ | ↑ ↑ | ↑ ↑ ↓ |

4/4 ♩=72

C　　　　　　　　　Am　　　　　　　　Dm7　　　　　　　　　G

| 5 2 2 1 5  5715 | 5 2 2 1 5　— | 6 3 3 2 6 5 3 1 | 5　—　—　— |

C　　　　　　　　　Am　　　　　　　F　　　　　　　　Dm7　　　G

|: 5 2 2 3 1　— | 5 2 2 3　1 1·1 | 3 3 3 6 1 1·　3 3 | 4 3 2 1·　2　— |

風好像倦了　　　雲好像累了　　這世界再沒有　屬於　自己的夢　想
風也曾溫暖　　　雨也曾輕柔　　這世界又好像　充滿　熟悉的陽　光

C　　　　　　　　　Am　　　　　　　F　　　　　　　　　Dm7

| 5 2 2 3 1　— | 5 2 2 3 1　— | 3 3 3 3 3 6 1 1　— |²/⁴ 4 3 2 1·　:|

我走過青春　　　我失落年少　　如今我又再回到　　思念的地
我走過異鄉　　　我走過滄桑　　如今我又再回到　　自己的地

　　　　　　　　　　　　(♭G)(♭A) (♭D)　　　(Fm)　　　(♭Bm) (♭G)　　　(Fm)
G　　　　　　　　％F　G　C　　　Em　　　Am　F　　　Em

|⁴/⁴ 2　—　—　— | 1 6 6 7· 5· 3 4 | 5 5  5 5 5 1　— | 6 6  6 6 6 5 5 3 3·3 |

方　　　　　　　　台北的天　空　有我　年輕　的笑容　　還有我們休　息　和

(♭Em7)　　　(♭A)　(♭G)(♭A) (♭D)　　　(Fm)　　　(♭Bm) (♭G)　　　(Fm)
Dm7　　　G　　F　G　C　　　Em　　　Am　F　　　Em

| 4 3 2 2 1 2　— | 1 6 6 7· 5· 3 4 | 5 5 5 5 5 1　— | 6 6　6 6 7 6 5 5 2 3 |

共享的角　落　　台北的天　空　常在你我　的心中　　多少　風雨的歲月　我只

(♭Em7 Fm ♭G)　　　　　(♭A)　　　⊕ ┌ C ─1.─ Am ─────┐ Dm7　　　G
Dm7 Em　F　　　　　　G

| 4 3 1　— |²/⁴ 1 | 2· 1 | 1" 5 2 1 7 6 7 1 | 3· 2　2　— |

願　和　你　　　　　渡　　過

Em　　　Am　　　　F　　　　　　G　　　┌ C ─2.─
| 0 5  5 4 3 1 3 5 | 6· 7 1 6 6 5 | 5　—　—　— :| 1　—　—　— |

　　　　　　　　　　　　　　　　　　　　　　　　　　　　　　　過

♭A(♫ ♫ ♫ ♫)

| 0   0   0   0 ‖

(轉D♭調)　　　𝄋

♭D　　　　　　　♭Bm7　　　　　　　♭G　　　　　　　♭A

| 1 — — — | 5 2 2 3 1·12 | 3 3 36 1·61 | 5 4 31 6 4 21 |

過

5 2 23 1 —

♭D

| 3 — — — ‖

**Fine**

Key：A♭
Play：G
男調：G　女調：D
4/4 ♩=74

# 大約在冬季

詞／齊秦　曲／齊秦　唱／齊秦

| G | Bm | | Em G Bm | | Em G C Bm Am | | D | |
|---|---|---|---|---|---|---|---|---|
| 1· 12 3 — | 6 5 3 — | 6 7 i 2̇ | 5̇ — — — |

‖: 
| G | | Bm | | Em | | Bm | | Em D C Bm | |
|---|---|---|---|---|---|---|---|---|---|
| 1 1 1 0 12 3 5 5 0 35 | 6 33 3 32 3 0 32 | 1 66 0 32 1 66 0 61 |

輕輕的　我將離開你　請將 眼角的 淚拭去　　漫漫　長夜裡　未來日子裡 親愛

| Am7 | | D | | G | | Bm | | Em | | Bm | |
|---|---|---|---|---|---|---|---|---|---|---|---|
| 2 2 2 23 2 5 — | 1 1 1 1 12 3 55 0 35 | 6 33 3 32 3 3 0 32 |

的你別為我哭 泣　　前方的路雖然 太淒迷　請在 笑容裡為我祝福　　雖然

| Em D C Bm | Am7 D Em | Em | Bm7 | |
|---|---|---|---|---|
| 1 66 0 32 1 66 0 61 | 2 2 2 2 56 6 0 | 6 6 6 3 55 5 32 |

迎著風　雖然下著雨　我在風雨之中念著你　　沒有你　　的日子裡　我會

| C D G | Em Bm7 | Am7 D | |
|---|---|---|---|
| 1 1 1 12 1 3 0 | 6 6 6 67 6 56 0 35 | 6 3 2 15 5 0 |

更加 珍惜自己　　沒有我　的 歲月裡　你要 保 重你自己

| G | Bm | Em | Bm | Em D C Bm |
|---|---|---|---|---|
| 1 1 1 0 12 3 55 0 35 | 6 33 3223 3 0 32 | 1 66 0 32 1 66 0 61 |

你問我　何時歸故里　我也輕聲地問 自己　　不是 在此時 不知 在何時　我想

| Am D Em | Em D C Bm | Am7 1. D Em |
|---|---|---|
| 2 2 2 2 56 6 0 32 | 1 66 0 32 1 66 0 61 | 2 2 2 2 56 6 0 |

大約會是在冬季　　不是 在此時　不知在何時　我想 大約會是在冬 季

| Em | D | C | Bm | | Am | D | G | | | Em | D | C | Bm | |
| --- | --- | --- | --- | --- | --- | --- | --- | --- | --- | --- | --- | --- | --- | --- |
| 6̣ | 5̣ | 4̣ | 3̣ | | 2̣ | 5̣ | 1̣ | 1 2 3 5 | | 6 | 7 | i̇ | 2̇ | |

Am　D

| Am7 | 2. D ———— Em ———— | Em | D | C | Bm |
| --- | --- | --- | --- | --- | --- |
| 5̣ — — — :‖ | 2 2 2 2　2　5̣　6　0 3 2 | 1 6̣ 6̣　0 3 2 | 1 6̣ 6̣ | 0 6̣ 1 |

大約會是 在 冬 季　　不是 在此時　不知在何時　我想

Am7

| 2 2 2 2　2　0　5 | A 6 5 6 6 — — | 6 — — — ‖ |

大約會是 在　　冬　季　　　　　　　　　　　　　Fine

Key：F
Play：C
男調：A 女調：E
4/4 ♩=70

# 我只在乎你

詞／慎芝 曲／三木たかし 唱／鄧麗君

彈奏參考

| C | C | Em7 | F |

| #Fdim7 | C/G | Em Am | F G C | F |

| C | Em | Am7 | Em | F | C | Dm7 | G |

如果沒有遇見你 我將會是在那裡 日子過的怎麼樣 人生是否要珍惜
如果有那麼一天 你說即將要離去 我會迷失我自己 走入無邊人海裡

| C | Em | Am7 | Em | F | C | Dm7 | G |

也許認識某一人 過著平凡的日子 不知道會不會 也有愛情甜如蜜
不要什麼諾 言 只要天天在一起 我不能只依靠 片片回憶活下去

| G | ％ C | Am | C |

任 時 光 匆匆流去我只在乎你 心甘 情願感染你的氣 息

| Am | F | E7 Am | Dm7 Dm7-5 |

人生 幾 何 能 夠 得到知 己 失去 生命的力量也不可惜

| G E7/#G E | Am | E/#G C/G D/#F | C Em Am7 |

所以 我 求求你 別 讓我離 開你 除了你我不能感到

140 I PLAY⁺ 音樂手冊大字版

# 愛你一萬年

Key：Em
Play：Em
男調：Em　女調：Bm
4/4 ♩=64

詞／杜莉　曲／大野克夫　唱／伍佰

```
 Em              D                    C              B7              Em              D
‖ 0 6 1  3 2 1 6  2 3 3  3 ‖: 0 6 1  3 2 1 6  2 3 #5  5 | 0 6 1  3 2 1 6  2 3 3  3 ｜

 C              B7                      Em                      Am7              Em
| 0 6 1  3 2 1 6  2 3 #5  5  3 3 ‖ 3 3· 3  2 1 2 3· 3 | 2 2 2 2  2 3· 1 6· 6 3 3 ｜
                                      寒風 吹起  細雨迷離       風雨揭開我的記憶  我像

 G              Em              Am7              D              Em
| 5 5· 5  3 5 1 6· 6 | 2 2 2 1 3  3 2· 0 3 3 ‖ 3 3· 3  2 1 2 3· 3 |
  小船   尋找港灣        不 能 把你忘記  愛的  希望        愛的回味

 Am7            Em              G              Em              Am7              D
| 2 2 2 2 2· 3 1 6· 6 3 3 | 5 5· 5  3 5 1 6· 6 | 2 2 2 1 2 3  2   1 2· ｜
  愛的往事難以追憶  風中   花蕊   深怕枯萎      我 願 為你祝 福  我愛

 G              B7              C    D    G              Am7              Em
‖ 3  3 3 3 #5 5 5  5 | 6 6 6 5 6  3· 2 1 | 2 2· 2  2 3 1 6· 6 |
  你 我心已屬於你    今生今世不移  在我  心中  再沒有誰

 Am7            D              G              B7              C    D    G
| 2 2 2 1 2 3  2   1 2 | 3  3 3 #5 5 5 5  5 | 6 6 6 5 6 6 5 3 0 2 1 |
  代替 你的地 位 我愛   你 對你 付出真意      不 會漂浮不   移 你要

 Am7            Em              B7                      Em              D
| 2 2· 2  2 3 1 6· 6 | 0 7 7 1 7 5 5 3 ‖ 6"6 1  3 2 1 6  2 3 3  3 :‖
  為我   再想一想      我決定愛你一萬 年
```

Key：C
Play：C
男調：C 女調：G
4/4 ♩=96

# 流浪到淡水

詞 / 陳明章　曲 / 陳明章　唱 / 金門王、李炳輝

**C**

| 5 5 6 6 5 5 6 6 | 5 5 6 6 6 5 — | 5 5 6 6 5 5 6 6 | 5 5 6 6 6 5 — |

**C**

| 3 5 5 3 5 5 | 3 5 5 6 5 — | 5 6 5 3 3 — | 2 3 1 — — |
| 有緣　無緣　大家 來作伙 | 燒酒 喝一杯 | 乎乾啦 |

**C**                                                          **℅ C**

| 2 3 1 — — | 0 0 0 0 | 0 0 0 0 | ‖: 5 5 5 6 1 1 1 2 |
| 乎乾啦 | | | 扞著風琴提著吉他 |
|  |  |  | 燒酒落喉心情輕鬆 |

**C**                          **C**

| 3 5 5 6 5 3 — | 5 6 1 2 1 6 6 5 3 | 5 — — 0 | 5 6 1 2 1 6 6 5 |
| 雙人牽作 伙 | 為著生活流浪到 淡 水 | | 想起故鄉心愛的人 |
| 鬱卒放棄 捨 | 往事將伊當作一場 夢 | | 想起故鄉心愛的人 |

**Am**                    **Dm7 1.**                          **G**                    **Dm7 2. G**

| 6 5 5 6 5 3 3 2 1 | 2 2 2 1 1 3 2 1 | 2 — — 0 ‖: 2 2 2 2 3 3 6 |
| 感情用這厚才知影 | 癡情 是第一憨的 人 | 他鄉 重新過日 |
| 將伊放抹記流浪到 |  |  |

**C**                          **Am**

| 1 — — 0 ‖ 3 2 1 2 1 1 6 5 | 6 — — — | 6 5 3 2 1 1 6 |
| 子 | 阮 不是喜愛 虛 華 | 阮 只是環境　來 |

**G**                    **F    G**          **F    G**          **F    G**

| 5 1 2 2 — — | 1 1 1 2 3 3 2 2 | 1 1 1 3 2 — | 1 1 1 3 2 2 3 2 1 6 |
| 拖磨 | 人客若叫 阮 | 風雨嘛著行 | 為伊唱出留戀的 情 |

**C**                    **C**                    **Am   C**          **C**

| 1 — — — | 1 1 1 2 3 3 2 1 | 6 1 1 6 5 — | 1 1 1 2 3 1 6 5 3 |
| 歌 | 人生浮沉起起落落 | 毋免來煩惱 | 有時月圓有時也 抹 |

| C | | | | F | | G | | F | | C | | Dm7 | | |
|---|---|---|---|---|---|---|---|---|---|---|---|---|---|---|

C ‖ 5 — — 0 ‖
F G 1 1 1 6 5 5 5̂6̂5̂(3) ‖
平　　　　趁著今晚歡歡喜喜

F C 6 5 6 5 3 3̂2̂1̂(3) ‖
鬥陣來作伙 你來跳 舞

Dm7 2 — 2 1 2 3 ‖
我來唸歌

G ‖ 5 — — — ‖
詩

C ‖ 3 5̂5 3 5̂5 ‖
有緣　　無緣

3 5 5 6 5 — ‖
大家 來作伙

5 6 5 3 3 — ‖
燒酒喝一杯

C ‖ 2 3 1 — — ‖
乎乾啦

C ‖ 2 3 1 — — ‖
乎乾啦

⊕ C ‖‖ 3 3̂3 — 1̂2̂1̂(3) ‖
有緣　無緣

Am 6 6̂6 — — ‖

Dm7 ‖ 2 2̂2 2̂2 3 6 3 ‖

G 5 — — — ‖

F G 1 1 1̂2̂3 2 2 2 ‖

F G 1 1 1̂2̂3 2 2 2 ‖

F(3) G ‖ 1̂6̂1 2̂1̂2 3̂3̂1̂6 ‖

C 1 — — — ‖

Gaug 5 — — — ‖

※ with repeat

⊕ C ‖ 3 5̂5 3 5̂5 ‖
有緣　　無緣

C 3 5 5 6 5 — ‖
大家來作伙

C 5 6 5 3 3 — ‖
燒酒喝一杯

C 2 3 1 — — ‖
乎乾啦

C ‖ 2 3 1 — — ‖
乎乾啦

C 3 5̂5 3 5̂5 ‖
有緣　　無緣

C 3 5 5 6 5 — ‖
大家來作伙

C 5 6 5 3 3 — ‖
燒酒喝一杯

C ‖ 2 3 1 — — ‖
乎乾啦

C 2 3 1 — — ‖
乎乾啦

C 2 3 1 — — ‖
乎乾啦

C 2 3 1 — — ‖
乎乾啦

C ‖ 2 3 1 — — ‖
乎乾啦

C 0 2̇ 3 1̂ ‖
乎 乾 啦
Rit...

C 1 — — — ‖
Fine

146　I PLAY⁺ 音樂手冊大字版

Key：E
Play：C
男調：A　女調：E
4/4 ♩=62

# 至少還有你

詞／林夕　曲／Davy Chan　唱／林憶蓮

C ‖0　0　0·5̲5̲2̲1̲5̲｜3　—　—　3̲2̲1̲6̲｜
Fmaj7 3̲ 3·1̲2̲3̲4̲3̲2̲3̲2̲1̲5̲｜
C 3　—　—　3̲2̲1̲6̲｜

Fmaj7 ‖3̲ 3·1̲2̲3̲4̲3̲1̲5"5̲4̲‖
G 3̲5̲1̲1̲ — 0̲5̲5̲｜
C　我怕來不及　我要　抱著你
F 1̲5̲6̲6̲ — 0̲4̲4̲｜
C 3̲5̲1̲1̲ 2̲2̲2̲1̲·0̲1̲2̲｜
直到 感覺你的皺 紋 有了

Em ‖3̲7̲7̲7̲6̲7̲7̲ 0̲5̲5̲｜
F 6̲1̲ 1̲6̲2̲ 2̲1̲·1̲｜ Fm
歲月的痕跡　直到 肯定你是真 的
C 5̲ 5̲3̲4̲4̲ 4̲3̲·3̲｜ A7
直到失去力 氣
F 3̲6̲1̲1̲ — ♭6̲ 6̲｜ Fm
為了你　　我願

G ‖♭6̲5̲·— — 0̲4̲4̲‖
C ：3̲5̲1̲1̲ — 0̲5̲5̲｜
意　　動也 不能動
　　　　來不及
F 1̲5̲6̲6̲5̲4̲ 4 0̲4̲4̲｜
也要看著你
我要抱著你
C 3̲5̲1̲1̲ 2̲2̲2̲1̲·0̲1̲2̲｜
直到看著你的髮 線 有了

Em ‖3̲7̲7̲7̲6̲7̲7̲ 0̲5̲5̲｜
F 6̲1̲ 1̲6̲2̲ 2̲1̲·1̲｜ Fm
白雪的 痕跡　直到 視線變得模 糊
C 5̲ 5̲3̲3̲4̲4̲3̲ 3̲·3̲｜ A7
直到不 能呼 吸
F 3̲6̲1̲1̲ 0·5̲5̲6̲1̲1̲｜ G
讓我們　形影不離

C ‖1　—　1̲·2̲｜ F G
如　果　全 世界
%C ‖3 3 3 3̲2̲ 3̲3̲5̲ 5 5̲5̲｜
我也可以放棄至少還有你
G 3̲2̲2̲2̲ 2̲1̲ 2̲2̲5̲ 5̲5̲5̲｜
值得我去珍惜而你

F ‖2̲1̲1̲1̲5̲5̲ Fm ♭3̲2̲· 2̲6̲6̲｜
在這裡　就是生命 的奇蹟
C 5 — 1̲ 2̲｜ F G
也　許　全
C 3 3 3 3̲2̲ 3̲3̲5̲ 5 5̲5̲｜
世界 我也可以忘記只是

Key：D
Play：C
男調：F 女調：C
4/4 ♩=98

# 如果有一天

詞／易齊 曲／郭文賢 唱／梁靜茹

C | G | Am G | F G |

| 5 1 7 1 5 1 7 1 | 2 7 6 7 5 7 6 7 | 1 6 5 6 5 4 3 5 | 4 3 2 5 6 5 6 7 |

C | C |

| 1 5 4 3 3 1 2 5 | 1 — — — ‖

C | F |

| 1 2 1 1 7 1 3 | 3 6 3 — — |
現 在 也 只 能 欣　　賞

C | F |

| 0 1 2 1 1 7 1 6 | 6 6 6 — 0 5 |
唯 一 的 合 照 一　張

C | G/B |

| 5 3 3 4 4 5 5 6 | 5 2 2 0 2 2 3 |
淡 忘 了 的 是 那 個 街 角 想 念 的

Dm7 | G |

| 4 3 4 5 5 3 2 2 | 2 — — — ‖:
是 當 時 的 微　笑

C | F |

| 1 2 1 7 1 3 | 3 3 3 — — |
生 活 中 交 錯 失　　望

C | F |

| 1 2 1 1 7 1 6 | 6 6 6 — 0 5 |
越 想 念　就 越 孤　單

C | G/B |

| 5 3 3 4 4 5 5 6 | 5 2 2 0 2 2 3 |
若 再 被 寂 寞 迎 頭 趕 上 多 感 傷

Dm7 G | C |

| 4 3 4 5 0 2 1 | 1 — — — ‖
原 來 只 是　正 常

F G | C Am |

| 1 3 2 2 5 5 3 | 3 5 5 6 1 1 |
你 是 不 是 也　在 品 嚐

Dm7 G | C |

| 0 6 3 2 2 1 1 2 | 3 5 5 5 3 3 — |
一 個 人 的 咖 啡 和 天 光

F G | C Am |

| 3 3 2 2 1 1 2 | 3 5 5 6 1 1 |
是 不 是 也 忽 然 察 覺 到

Dm7 | Dm7 | G | G |

| 0 3 2 2 1 6 | 6· 6 6 5 5 | 5 — — — | 5· 5 4 4 3 4 |
多 出 時 間　看 天 色 的 變 化　　如 果 有 一

§C — G/B — Am — Em
5· 5 4 4 4 3 2 | 2· 3 2 2 2 3 | 1 6 7 6 6 3 | 3· 5 4 3 4 |
天 我 們 再見 面時 間會不 會倒退 一點 也 許我們

Dm7 — G F — C — G
5 1 1 1 6 4 3 | 2 — 2 1 2 | 1 3 3 — — | 3· 5 4 4 3 4 |
都忽略 互相傷害 之外的 感覺 如 果哪一

C — G/B — Am — Em
5· 5 4 4 4 3 2 | 2· 2 2 3 2 1 | 1 1 7 6 5 3 | 3· 5 4 3 4 ‖
天 我 們都發 現好 聚好散 不過是種遮 掩 如 果我們

Dm7 — G F — C —1.— C
5 1 1 1 6 4 3 | 2 4 3 7 2 | 1 1 1 — — | 1 — — — |
沒發現 就給彼 此多一 點時 間

Dm7 — F — G
0· 3 3 2 6 | 6 — — — | 0· 3 3 2 3 4 | 4 5 1 5 5 1 |

C — G/B — Am — Em
1 2 3 3 2 1 2 | 2 5 5 5 5 4 3 | 1 2 7 7 3 6 | 6 5 6 6 4 3 4 5 |

F — Dm7 G — C
4· 1 1 5 3 5 | 5 6 3 3 2 2 1 2 | 3· 1 1 4 | 3 — — — :‖

C —2.— F G
1 1 1 — — | 0 0 5 4 3 4 ‖
間 如果有一§

Dm7 — G F — C — C
5 1 1 1 6 4 3 | 2 4 3 7 7 | 7 2 1 1 — | 1 — — — |
沒發現 就給彼 此多一 點 時 間

C — C
1 3 1 — | 1 7 5 — ‖
Rit... Fine

# 何日君再來

詞 / 貝林　曲 / 劉雪庵　唱 / 鄧麗君

C
| 0 i̲ 7̲ 6̲ 5̲ 3̲ 4̲ 5̲ |

F
| 6 — — — |

Dm
| 0 2̲ i̲ 7̲ 6̲ 4̲ 5̲ 6̲ |

G
| 7 — — — |

C
| i · 3̲ 3̲ 5̲ 6̲ i̲ |

Em
| 7 · 5̲ 7 — |

Am　　G
| i̲ 6̲ i̲ 5̲ 3̲ 5̲ 2̲ |

C
| i — — — |

C
| i · 3̲ 3̲ 5̲ 6̲ i̲ | 3 — — — |

好 花 不 常 開
停 唱陽 關 疊

C　　Am　　G
| i · 3̲ 2̲ i̲ 6̲ i̲ | 5 — — — |

好 景不 常 在
重 擎白 玉 杯

C　　Am　　G
| i · 3̲ 3̲ 5̲ 6̲ i̲ | 2 — — — |

愁 堆解 笑 眉
慇 勤頻 致 語

Am　　G
| i · 2̲ 6̲ i̲ 5̲ 3̲ | 5 — — — |

淚 灑相 思 帶
牢 牢撫 君 懷

C　　G
| 3 · 5̲ 3̲ 2̲ i̲ 3̲ | 2 — — — |

今 宵離 別 後
今 宵離 別 後

C　　C7　　F
| 5 · 6̲ 5̲ 3̲ i̲ 2̲ | 2̲ i̲ 6̲ 6 — — — |

何 日君 再 來
何 日君 再 來

C　　F
| i̲ 3̲ 3̲ i̲ 3̲ 5 | 6̲ · i̲ 6̲ 6 2 3 |

喝完 了這 杯 請 進 點小 菜
喝完 了這 杯 請 進 點小 菜

C　　Am　　G
| 0 5̲ 6̲ i̲ 2̲ | 3 6̲ i̲ 2̲ 5̲ 3̲ |

人 生 能 得 幾 回 醉
人 生 能 得 幾 回 醉

C　　G
| 0 3̲ 3̲ 5̲ 3̲ 2̲ i̲ 2̲ 3̲ | 3̲ 2̲ 2 — — |

不 歡更 何 待
不 歡更 何 待

C　　C7　　F
| 0 0 0 0 | 0 0 0 0 |

(來來來 喝完這杯再說吧)
(哎! 再喝一杯 乾了吧)

C　　　Am　　　　　G
| i · 3̲ 3̲ 5̲ 6̲ i | 2̇ — — — | 
今　　宵離別　後

Am　　　　G　　　　C —1.
| i 6̲ i̲ 5̲ 3̲ 5̲ 2 | 2̲ i̲ i 0 3̲ 4̲ 5̲ |
何日君　再　來

F　　　　　　　　C　　　Am
| 6 7̲ i̲ 2̇ i̲ 1̲ 2̲ | 3̇ #2̲ 3̲ 7̲ 6̲ 6 |

F　　　G　　　　　C
| i 6̲ i̲ 5̲ 3̲ 5̲ 2 | i — — — :‖
今　　宵離別　後　　　何日君　再

C —2.
| 2̲ i̲ 2̲ i — 2̲3̲4̲5̲6̲7̲ |
來

C
| i · 3̲ 3̲ 5̲ 6̲ i |

Em
| 7̇ · 3̲ 7̇ — |
Rit...

Am　　　G　　　　C
| i 6̲ i̲ 5̲ 3̲ 5̲ 2 | i — — — ‖
Fine

# 你是我的眼

詞/蕭煌奇 曲/蕭煌奇 唱/蕭煌奇

彈奏參考

Cmaj7　　　　Fmaj7　　　　　Cmaj7　　　　　Fmaj7
‖ 0　0　0　0 | 0　0　0　0 7 1 | 5 — — 3 4 3 1 | 1 1·1 1·1 1 7 6 |

Cmaj7　　　　　Fmaj7　　　　Cmaj7　　　　　Fmaj7
| 5 — — 3 4 3 4 | 5 1 1 0 5 1 5 | 2 — — 0 2 3 | 1 — — 0 5 5 ‖
　　　　　　　　　　　　　　　　　　　　　　　　　　　　　　如果

C　　　　　　　　　　　　　Dm7　　　　　　　　　G
‖ 3 3 3 2 3 0 1 1 2 3 3 | 4 4 4 4 5 4 0 5 5 | 4 4 3 4 4 3 4· 2 3 |
我能看得見　就能輕易的　分辨白天黑夜　就能　準確的在人群中　牽住

C　　　　　　　　　　　Em　　　　　　　　　Gm　　　　A7
| 3 4 3 3 2 5 5 0 5 5 | 5 5 5 5 5 5 0 3 3 4 5 | 5 4 4 3 3 6 6· 0 6 6 |
你　　的手　　如果 我能看得見　就能駕車 帶你 到處遨 遊　　就能

Dm7　　　　Dm7/G　　　　Cmaj7　　　　　　F
| 4 4 3 4 3 4 6 6 6 5 | 3 5 5 — 0 7 7 | 1 1 1 7 1 0 3 2 1 1 |
驚 喜的從背 後 給你一個 擁 抱　　如果 我能看得見　生 命也許

Em　　　　A7　　　　Dm7　　　　Dm7/G　　　C
| 7 2 2 7 6 5 5 0 5 5 | 6 6 6 5 6 6 6 5 6 6 1 1·1 | 1 6 2 1 — — |
完 全 不 同　　可能 我想要的我喜歡的我愛的　都　不一樣

C　　　C7　　　　Fmaj7　　　　　Em
| 0　0　0　0 0 1 1 7 ‖: 1 1 1 7 1 1 0 1 1 1 | 2·2 2 3 5 5 0 3 3 5 |
眼前的　黑 不是黑　你說的 白是什麼白　人們說

Dm7　　　　　　G　　　　　　　　C
| 6 6 6 1 6 6 0 1 1 1 | 7 7 7 6 6 6 5·6 6 5 | 3 5 5 — 0 3 3 |
的 天空 藍　是我記 憶中那團白 雲 背後的 藍天　　　　我望

Dm7　　　　　　　　Em　　　A7　　　Dm7　　　D7/#F

| 4 4̲5̲ 5̆ 5 | 0 5̲3̲2̲ | 3 3 3̲3̲7̲ 6 | 0 6̲6̲7̲ | 1̇1̇1̇1̇ 1̇1̇1̇1̇ | 6̇1̇ 3̇·2̇1̇ |

向　你的臉　　　卻只能　看見　一片虛無　是不是上帝在我眼前遮住了簾 忘了掀

Gsus4　　　　　G　　　　　　　% C　　　　　C G/B Am

| 2̇ — — — | 2̇ — — 0 5̲5̲ | 5̇· 3̲3̇ 3̇ 3̇2̇ | 1̇1̇6̲ 1̇1̇ 2̲2̇ 1̇1̇1̇1̇ |

開　　　　　　　你是　我的眼　帶我　領略　四季的變換　你是

Dm7　　　　　　　　　　　　G　　　　　　　　C　　　　　　C G/B

| 2̇· 3̇6̆ 6 | 0 5̲5̲ | 2̇2̇2̇2̇1̇ 3̇ 2̇ 0 5̲5̲ | 5̇· 3̲3̇ 3̇ 3̇2̇ |

我　的眼　　帶我　穿越擁擠的人潮　你是 我　的眼　帶我

Am　　　　　　　　　　　　Dm7　　　　　　　　⊕ G　　　　　　1.

| 1̇1̇6̲ 1̇1̇ 2̲2̇ 1̇ 0 1̇1̇ | 2̇2̇2̇ 3̇6̆ 6 0 5̲5̲ | 3̇2̇2̇ 2̇·5̲ 3̇2̇ 2̇1̇6̆ |

閱讀　浩瀚的書海　　因為你是　我的眼　讓我看　見　這世界就在我

Cmaj7　　　　　　　　Fmaj7　　　　　　Cmaj7　　　　　　Fmaj7

| 5 1̇1̇ — — | 1̇ — 0 3̲2̇2̇ | 1̇1̇1̇1̇ — 1̇ | 5 — — — |

眼前　　　　　　　就　在　我眼前　Oh　Woo

Cmaj7　　　　　　　　Fmaj7　　　　　　Cmaj7　　　　　　Fmaj7　G

| 0 4̲3̲3̲4̲3̲3̲4̲3̲4̲3̲4̲3̲ | 3̲2̲1̇ 1̇ — 3̲2̇· | 2̇1̇1̇ 1̇ — — | 0 0 0 0 0̲1̲1̲7̲ :|

依耶依耶依耶依耶　　　　　就　在我眼前　　　　　　　眼前的

‖ G　　　　　　2.　　　　　　F　　　C/E　　　♭E　　G

| 3̇2̇2̇ 2̇1̇6̆ 5̲ 3̇2̇ 2̇1̇6̆ | 5 1̇1̇ — 1̲1̇ | 5̇· 4̲ 3̲2̲1̲6̲5̲ 0 5̲5̲ ‖

看　見　這世界就在我 眼　前　　　　　　Oh　Ho　　　　　你是 %

⊕ G　　　　　　　　　　Cmaj7　　　　Fmaj7　　　　Cmaj7

‖ 3̇2̇2̇ 2̇1̇6̆ 5̲ 3̇2̇ 2̇1̇6̆ | 5 1̇1̇ — — | 1̇ — 0 3̲2̇2̇ | 1̇1̇1̇1̇ — 1̲1̇ |

看　見　這世界就在我 眼前　　　　　　就　在我眼前　　　　Oh

Fmaj7　　　　　　　　Cmaj7

| 5 — — — | 0 0 0 0 0 | 0 0 0 0 ‖

Woo　　　　　　　　　　　　Fine

# 愛一直閃亮

詞／瑞業 曲／鄧智彰 唱／羅美玲

彈奏參考

| C | | | Fmaj7 G | C | | Fmaj7 G |
|---|---|---|---|---|---|---|
| 2 25252 15 | 3 3 6 2 5 | 2 5 2 5 2 5 2 15 | 3 3 6 2 — |

| C | | Am | | F | |
|---|---|---|---|---|---|
| 0·5 2 3 3 3·1 2 3· | i· 5 5 5 4 3 3 4 3 | i· 1 2 3 2 2 2 6 2 |
| 我 一個人 的沙發 上 | 還有妳擁抱 的力 量 | 起身 才看見 孤單 |

| Dm7 | | F | G | C |
|---|---|---|---|---|
| 2 1 6 1 i i·5 | 4 3 1 6·5 — | 0·5 1 2· 2 2· 2 3· |
| 的形狀—— 在 空氣 裡曝 光 | 明 明是 咖啡 不加 |

| Am | | F | | Dm | |
|---|---|---|---|---|---|
| i· 5 5 5 4 3 3 1 2 | 6· 1 2 3 4 3 3 1· | 3 4 4 1 1 i 0 1 6 |
| 糖 怎麼喝還是 懶洋 洋 | 你不在的天 氣 裝了 開關 碰到 |

| F | | G/B | | G | ※ C |
|---|---|---|---|---|---|
| 2/4 6 5 1 2 3 | 4/4 3 2· 2 2·5 1 5· | 4 3 2 2 1 3 3·3 5 1· |
| 天 亮 就黑暗——————— 我以為 | 愛一直 閃亮 現在剩 |

| Em7 | | Am | F | | Dm7 | G |
|---|---|---|---|---|---|---|
| 7 6 6 5 5 1 2 i·i 2 5 4 | 4 4 4 6 5 5 1· 0 6 1 | 3 2 2 2 1 2 2·5 1 5· |
| 一 個人 堅 強 想念在 手中張開變 翅膀 | 我還 懂不懂 飛翔 我看見 |
| | | (忘記 了我懂) | |

| C | | Em7 | Am | F |
|---|---|---|---|---|
| 4 3 2 2 1 3 3·3 5 1· | 7 6 5 5 5 1 2 i·i 2 5· | 4 4 4 3 1 2 1 5 1 3 5 |
| 愛一直 在閃亮 想逃的 | 心改變 了方 向 只因這 | 城市情歌太悲傷才讓一碗 |

# 孤單北半球

Key：F
Play：F
男調：B♭　女調：F
4/4 ♩=95

詞 / 陳靜楠　曲 / 方文良　唱 / 林依晨

| F | #Fdim | Gm7 | C | F | #Fdim | Gm7 | C |
|---|---|---|---|---|---|---|---|
| 3 #2 3 4 3 2 3 | 5 4 6 #6 7 5 | | | 3 #2 3 4 3 2 3 | 5 4 6 #6 7 — | | |

| F | #Fdim | Gm7 | C | F | #Fdim | Gm7 | C |
|---|---|---|---|---|---|---|---|
| 3· #2 3 4 3 2 3 | 5 4 6 #6 7 5 | | | 3· #2 3 4 3 2 3 | 5 4 6 3 2 — | | 2/4 5 — |

| F | ♭B | C | F | ♭B | C |
|---|---|---|---|---|---|
| 4/4 0 3 3 3 3 4 5 5 | 5 6 1 2 2 | | 0 3 3 3 4 5 | 5 1 7 7 5 5 | |

用你的早安陪我　吃晚　餐　　　記得把想念　存　進撲　滿

| ♭B | C | Am | Dm | Gm7 | C |
|---|---|---|---|---|---|
| 6 — 4 3 2 6 | 5· 5 1· 3 | 4 3 4 3 4 1 1 | 3 2 2 — — | | |

我　　望著滿天　星　在閃　　聽　牛郎 對織女說要　勇敢

| F | ♭B | C | F | ♭B | C |
|---|---|---|---|---|---|
| ‖: 0 3 3 3 3 4 5 5 | 5 6 1 2 2 | | 0 3 3 3 4 5 | 5 1 7 7 5 5 | |

不怕我們在地球　的兩　端　　　看你的問候　騎　著魔　毯

| ♭B | C | Am | Dm | ♭Emaj7 | Gm | C7 | C |
|---|---|---|---|---|---|---|---|
| 6 — 4 3 2 6 | 5 5 2 2 1 1 3 | 5 4 4 3 4 5 5 6 | 6 5 5 2 2 1 2 | | | | |

飛　　用光速飛　到我面　前　你　讓我看到北極星有　十字星作伴　少了

| ℅ F | C/E | Dm | Dm7/C | ♭B | F/A | Gm7 | C |
|---|---|---|---|---|---|---|---|
| ‖ 3 5 1 3 2 5 7 2 | 1 1 7 1 1 5 | 6 1 1 6 5 5 1 3 | 4 3 2 1 2 1 2 | | | | |

你的手臂當枕頭我　還不 習 慣　你的　望遠鏡望不到我北　半球的孤單 太平

| F | A7 | Dm | Dm7/C | ♭B | F/A | Gm7 | C |
|---|---|---|---|---|---|---|---|
| 3 3 3 5 #5 5 5 6 7 | 2 3 2 1 1 5 | 5 4 3 1 1 6 3 | 4 3 2 1 2 1 2 | | | | |

洋的潮水跟著地球　來回旋轉　我會 耐心的等　等你　有一天靠岸　少了

160　I PLAY⁺ 音樂手冊大字版

| Dm7 | 2. | G | | | Csus4 | C | | Csus4 | C | | Dm7 | G | |
|-----|----|----|----|----|-------|----|----|-------|----|----|-----|----|----|

```
| 4· 6 6 i i | 2· i || i 4· 3 3 5 2 i 5 | 1 5 4· 3 3 5 2 3 2 i 5 || 0  4  3  2 |
    旅行的 意 義                                                         啦 ——
```

| Em | Am | Dm7 | G | | C | | Dm7 | G |
|----|----|----|----|----|----|----|----|----|

```
| 0 5 4 3 | 0 4 3 2 5 | 5 — 4 3 2 i 5 i | 0  4  3  2 |
 （啦 ——      啦 ——            啦 —— )
```

| Em | Am | Dm7 | G | C | | Edim7 | |
|----|----|----|----|----|----|----|----|

```
| 0 5 4 3 | 0 4 3 2 | 5 6 5 6 0 5 3 4 || 5· 5 5 5 5 5 4 4 4 3 3 |
 （啦 ——      啦 ——  ）  你勉強 說 出 你愛 我的 原因
```

| A | | | Dm7 | | Dm7/#C | | Dm7/C | | G |
|----|----|----|----|----|----|----|----|----|----|

```
| 3 — — 2 3 | 4· 4 4 4 4 3 6 i | i 2 3· 2 0· 5 3 4 |
 卻 說 不 出 你欣 賞我 哪 一 種表 情   你卻 說
```

| Em | | | A | | Dm7 | G | |
|----|----|----|----|----|----|----|----|

```
| 5· 5 5 5 5 5 4 4 4 3 3 | 3 3 3 3 4 3 3 2 3 4 | 4· 6 6 i i 3 2 i |
 不出 在什 麼場 合我 曾讓 你 動心   說不 出   旅 行 的 意 義
```

| Csus4 | | C | Edim7 | | | A | |
|----|----|----|----|----|----|----|----|

```
| i — — 3 4 || 5· 5 5 5 5 5 4 4 4 3 3 | 3 3 3 3 4 3 3 2 3 4 |
 勉強 說 出 你為 我寄 出的   每一 封信   都是 你
```

| Dm7 | | G | Em | A | Dm7 | G | |
|----|----|----|----|----|----|----|----|

```
| 4· 6 6 i i i 7 | 5 2 5 4 3 | 4 3 6 i i 3 2 i ||
 離 開的 原因 你離 開 我 就是 旅行 的 意 義
```

| Csus4 | C | | Csus4 | C | | Csus4 | C | | Csus4 | C | |
|----|----|----|----|----|----|----|----|----|----|----|----|

```
|| 1 5 4· 3 3 5 2 i 5 | 1 5 4· 3 3 5 2 i 5 | 1 5 4· 3 3 5 2 i 5 | 1 5 4· 3 3 — ||
```

**Fine**

# 老鼠愛大米

詞／楊臣剛　曲／楊臣剛　唱／王啟文

Key：F
Play：F
男調：F　女調：C
4/4 ♩=72

♭B　　　　　　　　　C　　　　　　C　　　　　Dm

‖ 0 0 1 2 3 5 i 5 4 3 2 i │ 2　3 i i　5 i │ 6 — 6 5 4 3 2 1 5 │ 5 — — — │

♭B　　　　　　　　　C

│ 4 1 2 4 5 i 5 6 i 4 1 2 4 5 i 4 │ 5 — — 1 2 3 ‖: 3 3 2 2 1 2　2· 1 2 │ 3 3 2 1　1· 6 │
　　　　　　　　　　　　　　　　　　　　　　　　　　　　（♭G） （♭D） （♭Em） （B）
　　　　　　　　　　　　　　　　　　　　　　　　　　　　　F　　 C 　　Dm　　♭B
　　　　　　　　　　　　　　　　　　　　　　　　　　我聽　見你的 聲音 有種 特別 的感覺　讓

（♭G）　　　（B）　（♭Gm7）　（♭D）　　（♭G）　　（♭D）　　（♭Em）　　（♭Dm）
　F　　　　♭B　　Gm7　　　C　　　　F　　　　 C 　　　　Dm　　　 Cm

│ 5　0 5 6 1　1·　0 1 │ 1 1 1 1 2　2 1 2 3 │ 3 3 5 6 2　2 3 2 1 │ 1 1 2 3 5 5·　5 5 │
　我 不斷 想　不敢再忘記 你我記 得有一個人 永遠 留在我心 中 哪怕

（B）　　　（♭D）　　（♭G）　　　　　　　（♭Bm）　（♭Em）　　（B）（♭D）（♭G）
　♭B　　　　C　　　　F　　　　　　　　Am　　Dm　　　♭B C F

│ 6 1 1 1 2 3 2 2　1 1 2 1 │ 1 — — 3 3 5 │ 5 5 5 5 5 6　2 3 3 2 │ 1 1 1 1 2 3 3 0 3 5 │
　只能夠這 樣的 想 你　　　　　 如果 真的有一 天愛 情 理想會實 現 我會

（♭Bm7）　（♭Em）　　（B）　　　（♭D）　　（♭Bm7）　（♭Em）　　　（B）（♭D）（♭G）
　Am7　　Dm　　　♭B　　　　C　　　 Am7　　　Dm　　　♭B C F

│ 5 5 5 5 6 1 i 6 5 2 3 │ 2 1 1 6 2 2·　3 5 │ 5 5 5 5 6 5 5·　3 2 │ 1 1 1 2 3 3 0 3 5 │
　加倍努力好好對你 永遠不改 變 不管 路有多麼 遠 一定 會讓他實 現 我會

（♭Bm7）　（♭Em）　　（♭Am7）　　　　（♭D）　　　　　（♭G）　　　（♭Em）
　Am7　　Dm　　　Gm7　　　　　C　　　　　　F　　　Dm

│ 5 5 5 5 6 1 i 6 5 2 3 │ 2 2 2 — 1 3 4 │ 3 2·　2 — 3 2 1 ‖ 1　2 3 2 2 1　3 2 │
　輕輕在你耳邊對你 說 對你 說 我愛 你愛著你 就像

（♭G）　　　（♭Bm7）　　（B）　　（♭Bm7）（♭Am7） （♭D）　　　（♭G）　　（♭Em）
　F　　　 Am7　　　♭B　　 Am7　　Gm7　　C　　　　F　　 Dm

│ 3 1 3 6 5·　3 5 │ 6 6 5 6 5 5 3 2 1 │ 2 2 3 2 2 1 2 2 2 3 2 1 │ 1　2 3 2 2 1　3 2 │
　老鼠愛大米　不管 有多少 風 雨我都會依然陪著 你我 想　你 想著你　不管

# 小手拉大手

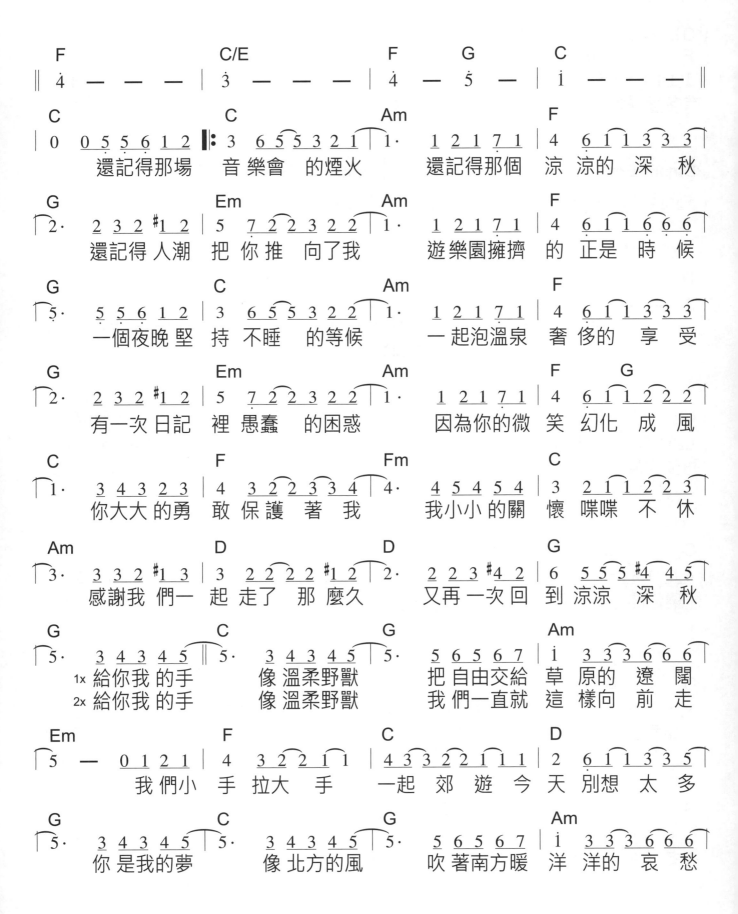

# 隱形的翅膀

Key：D♭
Play：C
男調：F　女調：C
4/4 ♩=70

詞 / 王雅君　曲 / 王雅君　唱 / 張韶涵

```
┌C-Csus4-C-1.─┐        C          ♭B          F          C          C          Dm7
‖ 1  —  0 0 3 5 ‖ 5  5·5 5 1 1 1 1 2 | i ·  4 i i  —  | 0  5 4 4 3 2 2 2 1 2 3 |
   吧
```

```
  G    E7/#G              Am         Am7/G         D7/#F            Dm7         G
| 2  —  0 3#5 7 2 4 7 2 | i ·  1 2 i  7 i 2 i | 2 3· 2 i  5 6· 6 | 0 1 1 6 6 6 5 4 3 2 |
```

```
  C  Csus4  C         ┌C-2.-Csus4-C─┐   F          Em7         Dm7         C
| i  —  0 5 1 :‖ 1  —  0 3 5 | i ·  1 7  6 5 | 6 1 3 2 1 1 1 |
    不去   吧            隱形 的  翅膀 讓夢 恆久 比天 長 留一
```

```
  Dm7                  G         F          C/E         Dm7         G
‖²₄ 1  1 1 6 ‖⁴₄ 5 3 2  —  1 1 | 1  —  0 0 | 0  0 0 0 |
   個 願  望   讓自 己  想像        0 1 1 5 6 5· 3 4 | 5 2 3 3 2 i 2  1 2 1 7 |
```

```
  Cmaj7                    C
| 7 1 5 7 2 6 4 2 i | i  —  —  —  —  ‖
                       Fine
```

Key：D
Play：C
男調：C 女調：G
4/4 ♩=70

# 突然好想你

詞／阿信(五月天)　曲／阿信(五月天)　唱／五月天

彈奏參考

C　　　　　　　Bm7-5　E7　　　Am　　　Am7/G　　　Fm　　　　G
3· 5 5 4 3 2 1 │ 2· 5 5 4 3 7 1 │ 6 1 1 7 1 5 5 1· │ ♭6 ♭7 6 5 4 "5 ‖
　　　　　　　　　　　　　　　　　　　　　　　　　　　　　　　　最

C　　　G/B　　Am　　　　　　　　F　　　C/E　　Dm7　　G
‖: 3 3 1 2 1 7· 1 │ 1 — — 0 1 │ 4 4 3 4 3 4 5· │ 2 2 2 0 1 7 1 6 │
怕 空氣突然安靜　　　　最 怕 朋友突然的關　心　　最怕回憶
念 如果會有聲音　　　　不 願 那是悲傷地哭　泣　　事到如今

F　　　G/F　　Em　　　Am　　　Dm7　　G　　　┌F─1.─C
6 6 7 2 2 1 1 7 6 5 │ 5 5 6 3 3 1 7 1 │ 5 5· 5 5 4 6 7 ‖ 1 — — 0 5 :‖
突然翻 滾絞痛 著 不平 息最怕突 然 聽到你的消 息　　　想
終於讓 自己屬 於 我自 己只剩眼 淚 還騙不過自

┌C─2.─G─%F　　　G/F　　Em　　　Am　　　Dm7　　G
1 — — 6 7 ‖ 1 3 2 1 2 │ 5 2 1 6 7 │ 1 3 2 1
己　　　突然 好 想 你 你會 在 哪裡 過得 快 樂或委

C　　　　　　　F　　　G/F　　Em　　　♭Edim　　Dm7　　G
3 — — 6 7 ‖ 1 3 2 5 2 │ 4 3 2 3 2 2 1· 6 7 │ 1 3 2 1
屈　　　突然 好 想 你 突然 鋒利的 回 憶突然 模 糊的眼

F　　　C　　　C　　　Bm7-5 E7　Am　　　Am7/G　　F　　　C/E
1 — — 0 5 ‖ 3 3 3 1 2 3 4 3 7 │ 1 — — 0 1 │ 4 4 3 4 3 4 5 2 │
睛　　　我 們像一首最美麗的歌曲　　變 成 兩部悲傷的電
　　　　最 怕空氣 突然安 靜　　　最 怕 朋友突然的關
　　　　3x 3 3 1 2 1 7

Dm7　　G　　　F　　　G/F　　Em　　　Am　　⊕Dm7　　G
2 — — 2 1 7 1 6 │ 6 6 7 2 2 1 7 6 5 │ 5 5 6 3 3 1 7 1 │ 5 5· 5 5 4 3 3 │
影　　　為什麼你 帶我走 過最難 忘 的旅 行然後留 下　　最痛的紀念
心　　　最怕回憶 突然翻 滾絞痛 著 不平 息最怕突

C ♭B Am7 Gm7 C

C Fm ♭Emaj7 Dm

(轉F調) (轉D調)

G Am Em

那麼甜那麼美那麼相信　那麼瘋那麼熱烈的　曾經
我　們

F Fm G G

為何我們　還是要　奔　向各自的　幸福和　遺憾中老去　突　然

Dm7 G C F G/F Em Am

然　聽到你的消　息　　最怕此　生已經決　心自己　過　沒有　你卻又突

Dm7 G C Em7-5 E7 Am Am7/G

然　聽到你的消息
Rit...

Fm G C

Fine

**Key：G♭**
**Play：C**
**男調：G 女調：D**

# 沒那麼簡單

詞／姚若龍　曲／蕭煌奇　唱／黃小琥

彈奏參考

4/4 ♩=68

F　　　　　　C/E　　F　　　　　C/E　　♭B　　G　　　C　　F/A　　G/B　　　　G/C

‖ 6 5 5 5 1 5· 1 | 6 5 5 5 2 1 1 2 3 | 4 3 1 — | 0 0 0 0 i | 7 5 5 5 3 3 2 5 ‖

沒

C　　　　　　　　　　　　　　　Em　　　　　　　　　　　Am

‖ 5 3 2 3 5 3 2 3 6 | 5 3 2 3 — | 5 3 2 3 5 3 3 3 2 2 |

那 麼 簡 單 就 能 找 到 聊 得 來 的 伴 尤 其 是 在 看 過 了 那 麼 多

F　　　G　　　　　　F　　G/F　　　　Em　　　A7　　　Dm7　　　F

‖ 2 2 3 4 3 2 2 1 | 1 1 6 6 6 6 7 | 7 7 6 6 5 5 3 | 4 3 1 6 1 2 2 |

的 背 叛 總 是 不 安 只 好 強 悍 誰 謀 殺 了 我 的 浪 漫

G　　　　　　　　C　　　　　　　　　　　Em　　　　　　　　Am

‖ 2 — — 5 ‖: 5 3 2 3 5 3 2 3 6 | 5 6 5 6 5 3 3 | 5 3 2 3 5 3 3 3 2 2 |

沒 那 麼 簡 單 就 能 去 愛 別 的 全 不 看 變 得 實 際 也 許 好 也 許 壞

F　　　G　　　　　　F　　G/F　　　　Em　　　Am　　　F　　　G

‖ 2 2 3 4 3 2 2 1 | 1 1 6 6 6 6 7 | 7 7 6 5 5 3 | 4 3 1 6 4 3 3 3 1 |

各 一 半 不 愛 孤 單 一 久 也 習 慣 不 用 擔 心 誰 也 不 用 被

C　　　　　　　　　　F　　　　　　C/E　　　　　　Dm7　　　　C

‖ 1 2 1 1 — i i | 6 5 5 5 4 5 5 1 1 | 6 5 5 5 4 5 3 3 3 4 |

誰 管 感 覺 快 樂 就 忙 東 忙 西 感 覺 累 了 就 放 空 自 己 別 人

♭B　　　　　F　　　　　C　　　C7　　　　　　F　　　　　C/E

‖ 5 4 4 4 3 4 5 4 4 4 3 2 | 3 6 5 6 5 5 5 7 1 | 6 5 5 5 4 5 5 5 5 |

說 的 話 隨 便 聽 一 聽 自 己 作 決 定 不 想 擁 有 太 多 情 緒 一 杯

E7　　　　　Am　　　　　　D　　　　　　　　　G

‖ 3 2 2 1 i 5 6 1 0 5 6 | 1 5 6 0 5 6 1 5 6 0 5 5 | 3 3 3 3 4 2 3 3 ‖

紅 酒 配 電 影 在 週 末 晚 上 關 上 了 手 機 舒 服 窩 在 沙 發 裡 相 愛

Key：C
Play：C
男調：C　女調：G
4/4 ♩=75

# 想你就寫信

詞 / 方文山　曲 / 周杰倫　唱 / 浪花兄弟

C　　　　　　　ᵇB　　C　　F　　　　　　Fm
| 5 — 5 5 6 i̲ | 2̇· 3̇ 2̇ i̇ | 6 — — 2̇ 3̇ | 2̇ — — — |

C　　　　　　　ᵇB　　C　　F　　　　　　Fm
| 5 — — 6 i̲ | 2̇· 3̇ 2̇ i̇ | 6 — 6̲ i̲ | 2̇ — — — |

C　　　Gm7 C7　F　　　　　　Dm7　G　　C
| 0 5 5 3 6 5 3 | 3̇ 2̇ 2̇ i̇ 6 — | 0 5 5 3 2 0 1 | 3 — — — |
看你在搖 椅上　織 圍巾　　一個人在　客 廳

Am　　　Am7/G　D7/#F　　Dm7　G　　　C
| 0 5 5 3 6 0 5 6 | 2̇· 3̇ 6 — | 0 i̇ i̲ 6 5 3 2 | 3 i̇ 1 — 0 |
只剩下壁　爐裡 的　光 影　　木材在燃燒的　聲音

C　　　Gm7 C7　F　　　　　　Dm7　G　　　C　　　G
‖: 0 5 5 3 6 0 5 3 | 2̇· i̇ 6 — | 0 5 5 3 2 0 1 | 3 — — 0 |
畫面像離 家時 的　風景　　我那年的　決 定
還記得院 子後 的　楓林　　學燕子在　飛 行

Am　　　Am7/G　D7/#F　　Dm7　G　　　C
| 0 5 5 3 6 0 5 6 | 2̇· 3̇ 3̇ 6 6 | 0 i̇ 6 i̲ 2̇· i̇ | i̇ i̇ 1 — — |
許下的願　望都 很　好聽　　淚卻紅了　眼 睛
我們聊長　大後 的　憧憬　　珍重的話　很 輕

Gm7　　C7　　　F　　G/F　Em7　　Am　　Dm7　　G
| 0 0 3 5 ‖ 6 3 3 6 2 0 1 | 2̇ i̇ 2̇ 5 5 1 i̇ | 6 3 3 6 2 i̇ 7·5 |
　你 說　想哭就彈琴　想 起你就寫 信　　情緒來了就不用太

C　　C7　　　F　　G/F　Em7　　A　　　Dm7 1.—G———
| 3 5 5· 0 3 5 | 6 3 3 6 2 0 1 | 2̇ i̇ 2̇ 5 3 3 0 6 | 3 6 i̇ 2̇ 3·6 6 i̇ |
安靜　　你說　愛了就確定　累 了就別任 性　　原 來感覺是如此 親

C
1 1 1 — 6 1 ‖ 2 23 5 32 | 2 — — 6 1 | 2 23 23 75 |
F          G              Am                    F      G
近

Am                    Bm7-5  E7          Am          Am7/G    F        G
3 — — 6 1 | 2 23 2 17 | 1 1 2 1 — | 6 3 2 1 7 67 |

C                    Dm7  2. G          C              C7   F      G
1 — — — :‖ 36 123 61 1 | 1· 0 3 5 ‖ 63 36 232 0·1 |
來回憶是如此溫馨          你 說    想哭就彈琴      想

Em7      Am          Dm7      G          C              C7   F      G
2 1 2 5 5 1 1 | 63 36 2 1 25 | 3 3 3 3·2 2 | 32 36 2 0·1 |
起你就寫 信    情緒來了不用太安 靜 你 說 愛了就確 定 累

Em7      A                    Dm7      G
2 1 2 5 33 3 | 3 — 0 0·6 | 36 123 61 1 | 1 — — — ‖
了就別任 性          原 來 回憶是如此溫 馨

C          F          Cmaj7          F
5 — — 6 1 | 2 — 23 2·1 | 5 — — 6 1 | 2 — — — ‖

Key：A
Play：G
男調：C 女調：G
4/4 ♩=75

# 不只是朋友

詞 / 王中言　曲 / 伍思凱　唱 / 黃小琥

彈奏參考

| X ↑↑↓ ↑↓↑↓ ↑↑↓ |

```
 G                    Cm/G              G                   Cm/G
| 3  —  —  3 5 | 5 4  4  —  4 1 | 2 3  3  —  3 5 | 5 4  4 — 0 7 1 2 |

 G              F               C/E        ♭E      D
| 2 1 7 1 5  5  0 1 5 1 | 1 ♭7 6 7 4  4  0 1 4 5 | 6 5 4 5· ♭6 5 ♭3 4· | 5  —  —  — |

 G                       Em              C                      D
| 3 2 3 3 2 3 3 2 3 5 | 2 1 1  1  —  0 | 4 3 4 4 3 4 4 3 4 5 | 3 2 2  2 — 0 |
  你身邊的女 人總是 美 麗          你追逐的愛 情總是 遊 戲

 Bm        Em      Bm        Em    C           G/B      Am7
| 5 5 5 6 1  1  0 3 5 3 | 5 5 5 5 5 5 6 1 1  1 | 0 3 5 6 3 3 2 2 2 3 2 1 ‖ 2/4 1  1  1 1 6 ‖
  在你的眼  裡 我是你可以對飲言歡的朋友     你從不吝 嗇 催促我   分 享 你的快

 D                  G                  Em              C
| 4/4 6 5 5 5  —  0 ‖:3 2 3 3 2 3 3 2 3 5 | 2 1 1  1  —  0 | 4 3 4 4 3 4 4 3 4 5 |
  樂           你開心 的時 候總是 揮 霍          你失意的片 刻總是

 D                  Bm        Em      Bm        Em    C            G/B
| 3 2 2  2  —  0 | 5 5 5 6 1  1  0 3 5 3 | 5 5 5 5 5 5 6 1 1  1 | 0 3 5 6 1 1 5 6 6 5 6 5 |
  沉 默           在你的眼  裡 我是你可以依靠傾吐的朋友     你從不忘記 提醒我
```

※2 & Fade Out

```
 Am7      D    C/D      D   ※1 G                          Bm      Em  D
| 1 1  1 6 1 1 2·  2  | 2  —  —  0· 5 ‖ 2 1 2 2 1· 2 1 2 2 1 2 1 | 2  3 5 5  5  5· 5 |
  分擔你的寂寞            你 從不知道 我想做的不只是 朋 友       還

 C        G/B        Am7     D    G                          Bm      Em  D
| 1 6 1 1 6· 1 6 6 6 3 | 5  5 5 6 5 6  5 0· 5 | 2 1 2 2 1· 2 1 2 2 1 2 1 | 2  3 5 5  5  5· 5 |
  想有那麼 一點點溫柔 的 嬌縱       你 從不知道 我想做的不只是 朋 友       還
```

Key：B♭
Play：C
男調：E♭ 女調：B♭
4/4 ♩=126

# 讓我們看雲去

詞／鍾麗莉　曲／黃大城　唱／陳明韶

彈奏參考

C
| 1 5 1 5 3 5 5 1 |
Cmaj7
| 1 5 7 5 7 5 7 0 |
F
| 4 6 4 6 1 6 4 6 |
G7
| 5 7 2 7 5 4 3 2 |

℅ C
| 5 5 5 0 5 5 5·5 |
女孩　為什麼 哭泣
Cmaj7
| 3 3 3 — 3 3 |
難道 心中
F
| 6 6 6 0 6 6 6 |
藏著 不如
G
| 7 1 1 7 7 — |
意

C
| 5 5 5 0 5 5 5·5 |
女孩　為什麼 嘆息
Cmaj7
| 3 3 3 — 3 3 |
莫非 心裡
F
| 6 6 6 0 6 7 1 |
躲著 憂
G
| 2 3 2 2 — |
鬱

C
| 0 1 1 1 1 1 |
年 紀 輕 輕
F
| 0 1 1 1 1 7 6 |
不 該 輕 嘆息
Dm7
| 0 2 2 2 2 2 |
快 樂 年 齡
G7
| 0 2 2 1 2 1 7 |
不 好 輕 哭泣

C
| 0 1 1 1 1 1 |
拋 開 憂 鬱
F
| 0 1 1 1 1 7 6 |
忘掉那 不 如意
Dm7
| 0 2 2 2 2 2 |
走 出 戶 外
G7
| 0 7 7 7 7 1 1 2 |
讓 我 們 看 雲

C
| 1 — — — |
去
| 0 0 0 0 |
⊕ C
| 0 5 5 5 4 3 |
℅
F
| 0 6 6 6 5 4 |

Dm7
| 0 4 4 4 3 2 |
G
| 0 2 2 2 1 7 |
C
| 1 — — — |
| 1 — — — |

⊕ C
| 0 1 1 1 1 1 |
年 紀 輕 輕
F
| 0 1 1 1 1 7 6 |
不 該 輕 嘆息
Dm7
| 0 2 2 2 2 2 |
快 樂 年 齡
G7
| 0 2 2 1 2 1 7 |
不 好 輕 哭泣

C
| 0 1 1 1 1 1 |
拋 開 憂 鬱
F
| 0 1 1 1 1 7 6 |
忘掉那 不 如意
Dm7
| 0 2 2 2 2 2 |
走 出 戶 外
G7
| 0 7 7 7 7 1 2 |
讓 我 們 看 雲

C
| 1 — — — | 1 — — — |
去
**Fine**

Key：G
Play：C
男調：D　女調：A
4/4　♩=78

# 恰似你的溫柔

詞／梁弘志　曲／梁弘志　唱／蔡琴

彈奏參考
↑↑↑↑↑↑↑↑

C　　　　　　　　　　Am　　　　　　　Dm　　　　　　G
| 5 ‾ 5 6 3 2 1 | 3 2 3 3 ‾ 5 6 1 | ♭3 2 1 1 ‾ 6 2 3 | 2 ‾ ‾ 0 5 6 |

C　　　　　　　　　　Am　　　　　　　Dm　　G　　　　C
| 5 ‾ 5 6 3 2 1 | 3 2 3 3 ‾ 5 6 1 | 5 2 3 2 2 1 ♭3 2 1 | 1 ‾ ‾ ‾ |

C　　　　　　　　　　Am　　　　　　　Dm　　　　　　　G
‖: 3 3 2 3 3 2 3 5 | 6 ‾ ‾ ‾ | 4 4 3 4 4 4 5 6 | 2 ‾ ‾ 3 4 |
　　某年某月　的某一　天　　　　　　　就像一張　破碎的　臉　　　難以

C　　　G/B　　Am　　Am7/G　F　　　　　　　　G
| 5· 5 3· 2 | 2 1 1 ‾ 0 1 | 6· 6 6 4 5 6 | 5 ‾ ‾ ‾ ‖
　開　口道　再　見　　　就讓　一切　走　遠

C　　　　　　　　　　Am　　　　　　　Dm　　　　　　　G
‖ 3 3 2 3 3 2 3 5 | 6 ‾ ‾ ‾ | 4 4 3 4 4 4 5 6 | 2 ‾ ‾ 3 4 |
　這不是件　容易的　事　　　　　　　我們卻都　沒有哭　泣　　　讓

C　　　G/B　　Am　　Am7/G　F　　　　　　　G
| 5 ‾ 3 2 1 | 6 ‾ ‾ 4 5 | 6 ‾ 0 6 7 1 | 2· 5 6 7 ‖
　他　　淡淡的　來　　　讓　他　　　好好的　去　到如　今

% C　　　　　　　　　　Am　　　　　　F　　　　　　G
‖ 1 1 7 1· 1 1 7 | 6 7 6 6 6 6 5 5 | 6 ‾ 0 6 7 1 | 7· 5 6 7 |
　年復一年　我不能　停止懷　念　懷念你　　　懷念從　前　但願那

C　　　　　　　　　　Am　　　　　　F　　G　　⊕C ‾‾ 1.
| 1 1 7 7 1 0 1 1 7 | 6 7 6 6 6· 5 | 6· 6 5 6 1 ‖ 1 ‾ ‾ ‾
　海風再　起　只為那　浪花的手　　　恰　似　你的溫　柔

| 5 ‾ 5 6 3 2 1 |

I PLAY⁺ 音樂手冊大字版

# 不能說的秘密

詞 / 方文山　曲 / 周杰倫　唱 / 周杰倫

Key：G
Play：G
男調：G　女調：D
4/4 ♩=72

彈奏參考

D G G Em C Am

‖: 6 6 6 6 6 7 1̇ 1̇ 5 5 1̇ 2̇ | 3̇ 2̇ 2̇ 2̇ 1̇ 1̇ 7 7 7 6 | 5 4 4 3 4 4 0 · 6 |

野百合也有春天　啦啦　啦　啦　啦 ——————— 啦啦 ——————— 啦

Am A D G Em

| 4 3 3 3 2 2 1̇ 7 7 6 | 7 6 6 7 1̇ · 5 0 · 5 | 3̇ 2̇ 2̇ 2̇ 1̇ 1̇ 7 7 7 6 |

啦 ——————— 啦　啦 ——————— 啦啦 ——————— 啦

C Am

| 5 4 4 3 4 4 — :‖

啦 ———————

**Fade Out**

# 今天你要嫁給我

詞 / 陶喆、娃娃　曲 / 陶喆　唱 / 陶喆、蔡依林

彈奏參考

```
        A                    Amaj7              A7                D
‖: 3 3 — 3 2 | 2 3 3  0 3 4 5 | 5  —  0 4 3 1 | 1 — — 0 1 2 |
2x Jolin in the house   D.T. in the house   Jolin in the house   D.T. in the house

    Dm                       A                 Bm7   E7          A
| b3  3 2 2 i b7 b6 5 6 5 | 5  3 3  — — | 2 i 7 2 2 | 2 i i — — ‖
   Jolin in the house   D.T. in the house   Our love in the house Sweet sweet love
```

```
        A                    Amaj7              A7                   D
‖ 3 3 3 3 3  2 1 | 3 3 3 3 3  0 | 3 3 3 3 4 5 b3 2 | 2 1 1  0  0 |
(男) 春暖的花開  帶走  冬 天的感傷   微風吹來浪漫的氣     息
     夏日的熱情  打動  春 天的懶散   陽光照耀美滿的家     庭

        Dm                   A                 Bm7   E7            A
| 1 1 1 1 1 2 1 5 | 5 3 5 3 2 1  0 1 | 2 2 2 3 2 1 7 2 | 1 2 1  0  0 ‖
   每一首情歌忽然充  滿意義   我 就在此刻突然見到  你
   每一首情歌都會勾  起回憶   想 當年我是怎麼認識  你
```

```
        A                    Amaj7              A7                   D
‖ 3 3 3 3 3  2 1 | 3 3 3 3 3  0 | 3 3 3 3 4 5 b3 2 | 2 1 1  0  0 |
                                                        0 0 1 2 6 1 6
(女) 春暖的花香  帶走  冬 天的淒寒   微風吹來意外的愛     情
     冬天的憂傷  接續  秋 天的孤單   微風吹來苦樂的思     念 (I missing you yeah)
```

```
         Dm                  A                  Bm7   E          A
(女) 1 1 1 1 1 2 1 5 | 5 3 5 3 2 1  0 1 | 2 2 2 3 2 1 7 1 2 | 1 2 1 0 5 6 5 5
(男)            0  0  0  0 3 | 4 4 4 5 4 3 2 3 4 | 3 4 3 0 3 3 3
   鳥兒的高歌拉近我  們距離   我 就在此刻突然愛上  你   聽我  說
   鳥兒的高歌唱著不  要別離   此 刻我多麼想要擁抱  你   聽我  說
```

```
 %  A                        Amaj7              A7                   D
‖ 5  5  5  5   3 4 | 5  5  5  5   3 4 | 5  5  5 6 5 5 1 | 1 — 0  0 |
  3  3  3  1   2   | 3  3  3  1   2   | 3  3  3 4 3 5   | 6 — 0  0 |
1x 手 牽 手 跟我  一 起  走  創造  幸 福 的  生   活
2x 手 牽 手 跟我  一 起  走  過著  安 定 的  生   活
3x 手 牽 手 我們  一 起  走  把你  一 生  交   給   我
```

# 聽見下雨的聲音

Key：A
Play：G
男調：C 女調：G

4/4 ♩=84

詞／方文山　曲／周杰倫　唱／魏如昀

| G | Gmaj7 | G7 | Cmaj7/G | Cm/G | | A7/G | |
|---|---|---|---|---|---|---|---|
| ˙1 | ˙1 ˙7 ˙7 | ♭˙7 ˙7 ˙6 ˙6 | ♭˙6 ˙6 ˙6 ˙6 | #4 4 6 #6 7 | | | |

| G | Gmaj7 | G7 | Cmaj7/G | Cm/G | | D7 | |
|---|---|---|---|---|---|---|---|
| ˙1 | ˙1 ˙7 ˙7 | ♭˙7 ˙7 ˙6 ˙6 | ♭˙6 ˙6 ˙6 ˙6 | 5 — — 0 1 | | | |

竹

| G | | G/#F | G/E | | G/D | |
|---|---|---|---|---|---|---|
| 2 2 2 1 2 5 5 3 | 3 — 0 0 1 | 2 2 2 1 2 5 5 1 | 1 — 0 5 5 3 | | | |

籬上停留著蜻　蜓　　　玻　璃瓶裡插滿小　小　　森　林

| Cmaj7 | G/B | Am7 | Dsus4 |
|---|---|---|---|
| 3 — 0 6 6 2 | 2 3 3 1 1 3 3 6 | 6 — 0 3 2 | 2 0 0 0 1 |

青春　嫩綠的很　　鮮明　　　百

| G | | G/#F | G/E | | G/D | |
|---|---|---|---|---|---|---|
| 2 2 2 1 2 5 5 3 | 3 — 0 0 1 | 2 2 2 1 2 5 5 1 | 1 — 0 5 5 3 | | | |

葉窗折射的光　影　　　像　有著心事的一　張　　表　情

| Cmaj7 | G/B | Am7 | D |
|---|---|---|---|
| 3 — 0 6 6 2 | 2 3 3 1 1 3 3 6 | 6 — 0 6 1 5 | 5 3 2 1 5 7 7 1 |

而你　低頭拆信　　想知道　關於我的事　情

| Em | B7/#D | G/D | #Cm7-5 |
|---|---|---|---|
| 𝄆 1 0 3 4 3 6 7 | 7 0 3 4 3 3 7 | 7 0 6 7 1 1 3 | 3 — 0 6 7 |

青苔入　鏡　　　檐下風　鈴　　搖晃曾　經　　　　回憶
愛在過　境　　　緣分不　停　　誰在擔　心　　　　窗臺

| Am7 | G/B | Cmaj7 | Dsus4 |
|---|---|---|---|
| ˙1 0 3 4 3 4 ˙1 ˙1 ˙1 | ˙1 0 5 3 5 ˙1 ˙1 ˙1 | ˙1 0 ˙1 6 ˙1 3 3 3 | 3 2 2 — — 𝄇 |

是　一行行無　從　　剪接的風　景　　愛始終年　輕
上　滴落的雨　滴　　輕敲著傷　心　　淒美而動　聽

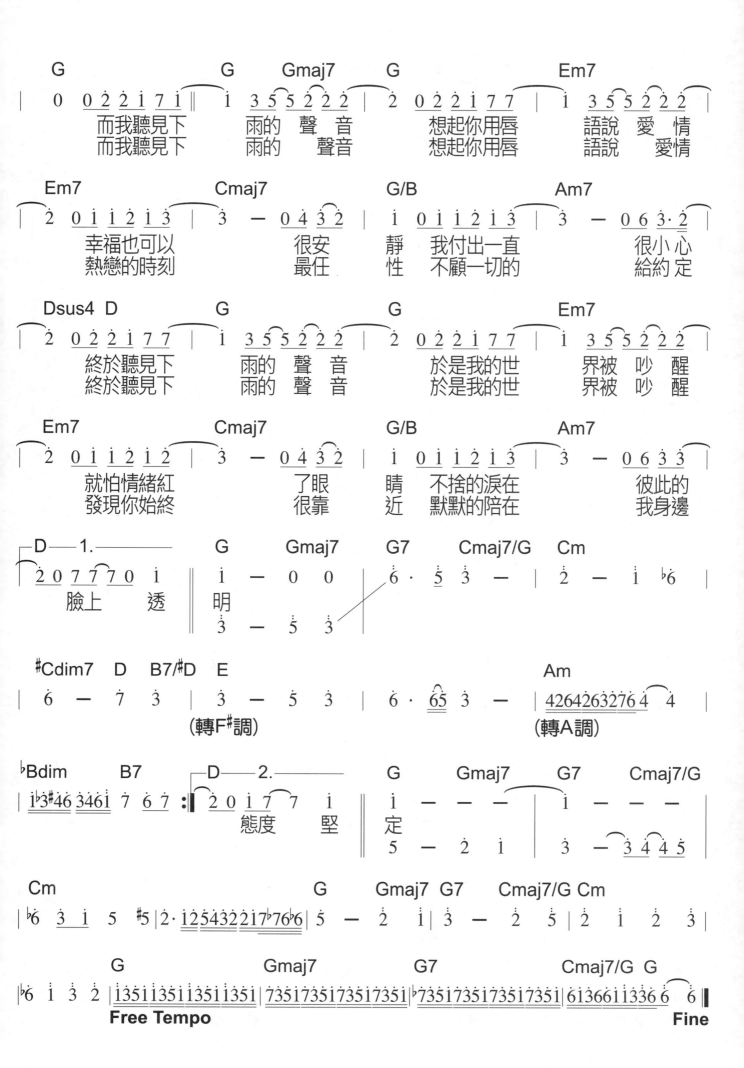

Key：E♭
Play：C
男調：G 女調：D
4/4 ♩=126

# 寫一首歌 APRIL 5,1969

詞 / 順子、JEFF C. 曲 / 順子 唱 / 順子

彈奏參考

| ↑ ↗ ↑ ↑ ↑ ↗ ↑ |

C　　　　　　　　　C　　　　　　　Am　　　　　　Am
‖ 0　0　0　0 | 2· 7 7 1 1 | 1 — — — | 0 0 0 0 |
　　　　　　　嗚

Dm　　　　　　　　Dm　　　　　　　G　　　　　　G
| 1· 6 4 · 5 | 5 — — 6 | 5 — — — | 0 — — — ‖
嗚

Cadd9　　　　　　Cadd9　　　　　Am　　　　　　Am
‖: 5 4 3 3 4 4 5 | 5 4 3 3 3 — | 7 6 7 7 1 1 3 | 3 — — 0 |
月 亮 在 你 的　眼 睛　　太 陽 在 我 心

Dm7　　　　　　　Dm7　　　　　Gsus4　　　　　G
| 6 4 3 3 2 2 2 | 2 3 2 4 4 — | 1 7 1 1 2 2 5 | 5 — 0 5 5 |
現 在 我 唱 這　首 歌　　嗚 只 為 你　　　想 把

Cadd9　　　　　　Cadd9　　　　　Am　　　　　　Am
| 5 4 3 3 4 4 5 | 5 4 3 3 3 — | 7 6 7 7 1 1 3 | 3 — 0 0 3 |
所 有 煩 惱 都　忘 掉　　做 不 做 得 到　　　你

Dm7　　　　　　　Dm7　　　　　Gsus4　　　　　G
| 6 6 6 5 4 4 4 3 | 2 2 2 4 4 — | 1 2 2 5 5 — | 1 2 2 5 5· 4 |
明 白 我 心 在　燃 燒　　因 為 你　　因 為 你

C　　　　　　　　　C　　　　　　　Am　　　　　　Am
| 3 — — — | 3 — 0 5 5 4 | 3 — — — | 0 0 0 6 6 |
　　　　　　　　　Oh —　　　　　　　　　　　　為
　　　　　　2x 為　你　　　　　　　　　　　　為

Dm7　　　　　　　Dm7　　　　　Gsus4　　　　　G
| 3· 4 4 — | 4 — 0 0 | 0 0 0 0 | 0 0 0 0 3 ‖
你　　　　　　　　　　　　　　　　　　　　你
你　　　　　　　嗚　　　　　　　　　　　　　Oh —

┌ C ┐─1.─┐　C　　　　　　Am　　　　　　Am
| 2 2 2 2 1 1 1 2 | 2 2 1 3 3 — | 7 6 7 7 1 1 3 | 3 — 0 0 |
心 中 的 話 我 全　都 想 聽　　能 不 能 相 信

190 ♪ I PLAY⁺ 音樂手冊大字版 ♪

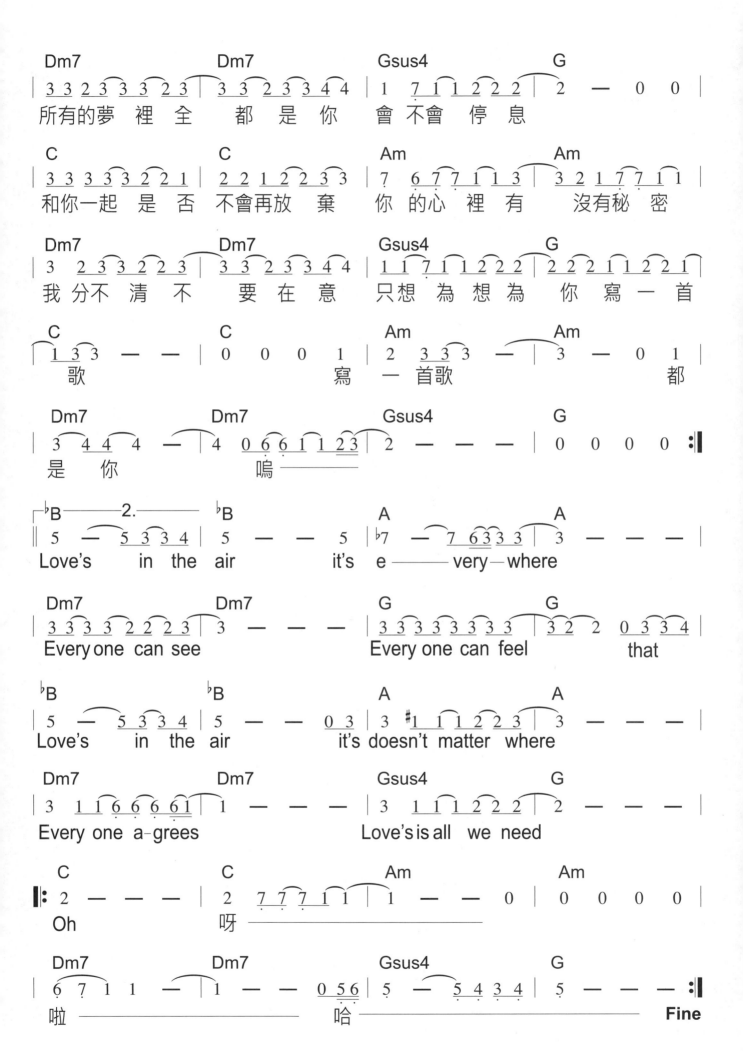

| Am          A      | Dm7       G      | Cmaj7      F      | Bm7-5      E7 |

‖ 1̲ 1̲ 1̲ 1̲ 2̲ 3 3 — | 4̲ 4̲ 4̲ 3̲ 4̲·5̲ 5̲ 2̲ 0̲ 2̲ 2̲ 2 | 3̲ 3̲ 6̲ 6̲ 3̲ 2̲ 2̲ 1̲·0̲ 1̲ 1 | 2̲ 2̲ 2̲ 2̲ 1̲ 7̲ 7̲ 7̲ 7̲ 7̲· ‖

說一句話就 走　　最愛你的人是 我 你怎麼捨得我難 過　對你付出了這麼多你卻沒有

┌──Am─1.──────┐         Am         A              Dm7      G          Cmaj7     F

‖ i̲·7̲ 7̲ 6̲ 6 — ‖ 3̲ 6̲ 7̲ 1̲ 3̲ 6̲ 7̲ 1̲ #i̲ ⌒6 7̲ 1̲ 2̲ 3̲ 4̲ 5̲ | 6̲· i̲ 7̲ 2̲ 7̲ 7 | 5̲· 7̲ 6̲ 1̲ 6̲ 6̲ 1̲ 2̲ 3̲ |

感 動 過

Bm7-5 E7              Am          A              Dm7       G          E7          Am

| 4̲· 6̲ #5̲ 7̲ 5̲ 5̲ 7 | 6̲ 6̲ 7̲ 6̲ 3̲ 6̲ 7̲ #i̲ 3̲ | 6̲ 2̲ 1̲ 6̲ 2̲ 1̲ 6̲ 1̲ 7 — | 7̲ #5̲ 3̲ 7̲ 5̲ 3̲ 7̲ 3̲ i̲·7̲ 1̲ 2̲ |

♭B                                    E7

| 5̲ 5̲ 4̲ 3̲ 4̲ 5̲ 5̲ 4̲ 6̲ 2̲ ‖²₄ 7 — ‖⁴₄ 3̲ 4̲ #5̲ 2̲ 3̲ 7̲ 2̲ 5̲ 7̲ 4̲ 5̲ 2̲ 3̲ 5̲ 7̲ 4̲ | 3 — 3 #5̲ 7 :‖

┌──Am─2.──A──────┐

‖ i̲·7̲ 7̲ 6̲ 6 — ‖

感 動 過     ※

Am                     Am                    Am

‖ i̲·7̲ 7̲ 6̲ 6 — | 6 — — — | 6 — — 0 ‖

感 動 過        **Rit...**              **Fine**

Key：B♭
Play：G
男調：F　女調：C
4/4 ♩=58

# 原來你什麼都不要

詞／鄔裕康　曲／郭子　唱／張惠妹

彈奏參考

| Am | | C |
|---|---|---|
| 6 7 6·6·6 7 i | 5 — | |

| #Fm7-5 B | | Em |
|---|---|---|
| 4 5 4·4·3 2 3 | 3 — | |

| Am7 | | Bm7 |
|---|---|---|
| 2 3 2·2 1 2 i 7 2 i 5 7 6 5 4 | | |

| C | | D |
|---|---|---|
| 3 — 3 2 3 2 1 2 | — | |

| D | |
|---|---|
| 5 | 0 3 2 1 |

| G | | | |
|---|---|---|---|
| 2 2·0 5 1 1 | 0 3 2 1 | | |
| 我知道　這樣　不好　也知道 | | | |

| Em | | C | | D |
|---|---|---|---|---|
| 2 2 2 2 5·6 5 i 1 1 1 1 | 6 5 6 6 i·0 i i i·1 | 1 3 2 2 — | 0 3 2 1 |
| 你的愛只能那麼少 我只有不 停的 要　要到你 想 逃　　　淚濕的 | | | | |

| G | | Em | | C |
|---|---|---|---|---|
| 2 2 2 5 2 2 1·0 3 2 1 | 2 2 2 1 2 5 5 6 i 6 6 6 6 5 | i i 6 6 0 i i i 6 6 i | |
| 枕頭曬乾就 好　眼淚在你的心裡只是無理取鬧以為在 你身後　　是我一輩子的 | | | | |

| D | | Am7 | D | G | D |
|---|---|---|---|---|---|
| 6 5·5 — 0 5 6 i i | — i i i i 6 | i — — 0 3 2 1 | | | |
| 驕傲　　原來你　　什麼都不 想 要　　　　我不要 | | | | | |

| G | B7 | Em | Em7/D | C | G/B |
|---|---|---|---|---|---|
| 2 1 2 2 3·#5 5 6 6 7 3 | 2 i i i 7 7 6 7 i 3 3 2 1 | 2 2 2 1 2 1·6 5 6 6 5· | | | |
| 你的呵 護 你的玫 瑰 只要你好 好久久愛我一 遍 就算虛榮也好貪心也 好 | | | | | |

| Am7 | D | G | B7 |
|---|---|---|---|
| 6 i i 6 i 6 6 3 2 5 3 2 2 | 2 i i i 6 5 #5 5 5 5 5 5 6 7 3 | | |
| 哪個女人 對愛不 自私不 奢望我　不要你的 承諾不　要你的 永遠只 | | | |

| Em | Em7/D | C | G/B | Am7 | D |
|---|---|---|---|---|---|
| 2 i i i 7 7 6 7 i 3 3 2 1 | 2 2 2 1 2 1·6 5 6 6 5· | 6 i i 6 i 6·0 3 2 2 i 6 | | | |
| 要你真真切切愛我一遍　就算虛榮也好貪心也 好 最怕你把沉默 當作對我的 | | | | | |

G | G | C | G
1 — 7 2 5 | 5 — — — ‖ 1 1 1 1 1 | 2 2 2 3 2 —
寂 寞 男 孩 的 蒼 蠅 拍

Am | Em | F | C Am
1 1 1 — | 7 6 5 — | 6 6 6 5 4 | 5 5 5 6 1 —
左 拍 拍 右 拍 拍 為 什麼 還 是 沒 人 來 愛

Dm | G | G | C
2 2 2 3 2 — | 6 3 6 5 5 | 0 0 0 0 ‖ 1 1 1 1 1
無 人 問 津 真 無奈 對 面 的 女孩

G | Am | Em | F
2 2 3 2 — | 1 1 1 — | 7 6 5 5 — | 6 6 5 4
看 過 來 看 過 來 看 過 來 寂 寞 男 孩

C Am | Dm | G | G
5 5 5 6 1 — | 2 2 3 2 2 5 | 5 3 6 5 5 | 0 0 0 0
情 竇 初 開 需 要 妳 給 我 一 點 愛

G | G
7 — — — | 2 — — 0·1 ‖
Hi Hi 我 ％1.

⨁ 1. G
‖ 3 2 1 5 5 0 1 |
真 奇怪 我 ％2.

⨁ 2. G | G | C | Em Am
‖ 3 2 1 5 5 — | 0 5 1 6 ‖ 2 1 1 1 1 2 2 7 | 7 7 7 1 1 1 1
真 奇怪 愛 真 奇 怪 來來 來來來 來來來 來來

F | G | C | Em Am
1 1 1 1 1 1 1 1 | 2 0 3 2 2 — | 1 1 1 2 2 2 7 | 7 7 7 1 1 1 1
來來來來 來來來 喔 耶喔 來來來來 來來來 來來來 來來

F | G | G G | G
1 1 1 1 1 1 1 1 | 2 — — — | 0 0 0 0 0 0 0 0 | 0 0 0 0
來來來來 來來來 喔 (唉! 算了! 回家吧!) Fine

Key：Em
Play：Em
男調：Am 女調：Em

# 愛我的人和我愛的人

詞 / 許常德　曲 / 游鴻明　唱 / 裘海正

彈奏參考

4/4 ♩=64

| Em | Em/♭E | Em/D Em/#C | C | Bm | Em | D | Em | D |
|---|---|---|---|---|---|---|---|---|
| 0 0 0 0 | 0 0 0 0 | 0 0 0 0 | 0 0 0 0 | 0 0 0 0 |

%1 Em　　　　　Em/♭E　　　Em/D　　　Em/#C　C　　　　　　D

| 3 3 3 3 2 1 3 3 | 0 3 5 6 | 5 5 5 2 3 2 — | 6 6 6 5 6 · i 5 3 2 1 2 |

1.3x 盼不到我愛的人　　我知道 我願 意再 等　　　疼不了愛我 的 人 片刻柔情
2x 離不開我愛的人　　我知道 愛需 要緣 份　　　放不下愛我 的 人 因為了解

G　　　D/#F　Em　　　　　C　　　　　　　D　　　　　　G　　　D/#F Em

| 3 5 2 5 1 0 6 6 7 | i 7 7 6 0 6 6 i 6 5 3 5 0 · 5 | i i 7 5 5 6 — |

他騙不了 人　　我不是 無情的人　卻將你傷的最深　我 不忍我 不能
他多麼認 真　　為什麼 最真的心　碰不到最好的人　我 不問我 不能

C　　　　　Bm7　　　　　　　Em　　1.　　　　　　Em　　2.3.　　　D

| i 7 6 i i 7 5 i 7 7 | 7 6 · 6 — — : 7 i 7 6 — 0 5 5 5 |

別再認真　忘了我 的人　　　　　　　　　　　　　愛我的
擁在懷中　直到它變冷

%2 G　　　　　　　Am7　　　Em　　　　　Bm7　　　Am7　　　　　Bm7

| 3 3 3 2 3 1 1 2 2 0 6 2 6 | i i 2 i i 3 6 3 5 6 5 5 | 3 2 2 1 2 i 6 6 5 5 5 · 5 |

人對我癡心 不悔　我卻為我愛的人 甘心一生傷悲　在乎的人始終不 對 誰

C　　　3　　　D　　　　G　　　　　　Am7　　　Em　　　　　Bm7

| 6 i i 2 i 2 0 5 5 5 | 3 3 3 3 1 1 2 2 0 6 2 6 | i i 2 i i 3 6 3 5 6 5 5 |

對 誰不必虛 偽　愛我的人為我付出 一切　　我卻為我愛的人 流淚狂亂心碎

Am7　　　　　Bm7　　　　　C　　　　　3　　D　　　⊕1 G

| 3 2 2 1 2 i 6 6 5 5 5 · 5 | 6 i i 2 i 2 0 6 i 2 2 i i i — i 2 |

愛與被愛同樣受　罪　為 什 麼不懂拒絕癡情的 包 圍

Em    Em/♭E      Em/D      Em/#C  Am7         Bm7      #Fm7-5        B7
‖ 3 — — 0 6̲ 7̲ | 1̇ 2̲ 2̲ 3 6̲ 6̲ 6 — | 0 1̲ 2̲ 3 4̲ 2̲ 3 3 3̲ | 4̲ 3̲ 2̲ 1̇ 7 1̲ 2̲ 7 — |

C    D      G    D/#F  Em       Am7                    B7
| 6 6̇ 5 2̇ | 3̲ 5̲ 2̇ 5̲ 1̇ — | 0 2̲ 2̲ 2̇ · 1̇ 7̲ 1̇ 2̲ 2̲ | 4̲ 3̲ 2̲ 1̇ 7 1̲ 2̲ 3̇ 3 — ‖  𝄋₁
Wu ————————————————————————————

𝄌₁ G        C  D
‖ 2̲ 1̇ 1̇ 1̇ 0  0̲ 5̲ 5̲ 5̲ ‖
  包   圍      愛我的 𝄋₂

𝄌₂ Em         Em/♭E       Em/D  Em/#C          C              Bm7              Em
‖ 2̲ 1̇ 1̇ 1̇ — — | 0 0 0 0̲ 6̲ 7̲ ‖²₄ 1̇ 1̲ 6̲ 1̇ ‖⁴₄ 7 — — 5 | 6 — — — ‖
  包   圍

**Fine**

# 當你孤單你會想起誰

Key：B
Play：C
男調：B 女調：F

4/4 ♩=98

詞 / 莎莎　曲 / 施盈偉　唱 / 張棟樑

彈奏參考

C　　　　　　　　G/B　　　　　　　　Am　　　　　　　　Em　　　　F/G

‖ 3 3 4 3 2 1 | 2 — — — | 1 1 2 1 2 1 | 7 — 1 —

**Free Tempo**

3/4　　　　　　　　　　　　　C　　　　　　　　G　　　　　　　　Am

1 — 3 4 ‖ 4/4 5 5 5 5 5 3 4 | 5 5 5 5 5 6 7 | i 3 3 2 3 3

　　　　　　　你 的　心情總在飛 什麼 事都想去追 想抓 住 一 點安 慰

Em7　　　　　　　　F　　　　　　　　C　　　　　　　　Dm7

3 — — 0 5 | 5 5 4 4 3 2 1 1 3 | 3 4 3 1 1 0 5 | 5 5 4 4 3 4 5 5 3

　　你 總是喜歡在人 群 中徘徊　你 最害怕孤單的 滋

G　　　　　　　　C　　　　　　　　G　　　　　　　　Am

2 2 2 — 3 4 | 5 5 5 5 5 0 5 | 5 5 5 5 5 6 7 | i 3 3 2 3 3

味　你的 心那麼脆 — 碰就 會碎 禁不 起 一 點風 吹

Em7　　　　　　　　F　　　　　　　　C　　　　　　　　Dm7

3 — — 0 5 | 5 5 4 4 3 1 1 1 3 | 3 4 3 1 1 0 5 | 5 5 4 4 3 4 5 5 6

　　你 的身邊總是要 許 多人陪　你 最害怕每天的 天

G　　　　　　　　Am　　　　　　　　Em　　　　　　　　F

5 5 5 6 7 ‖ i i 2 i i 0 i | 7 i 7 5 5 0 5 | 6 1 1 1 1 3

黑　但 是 天總會黑　人 總要離別　誰 也 不 能 永遠

C　　　G　　　　　　　　Am　　　　　　　　Em　　　　　　　　F

3 5 5 3 2 6 7 | i i 2 i i 0 i | 7 i 7 6 5 5 0 5 | 6 1 1 1 1 0 i

陪 誰　而孤 單的滋味　誰 都要面對　不 只是你我　會

Gsus4　　　　　　　　G　　　　％C　　　　　　　　G

3 3 2 1 2 3 2 2 | 2 — — — ‖ 3 3 4 3 2 1 | 2 5 2 2 —

感 覺 到 疲 憊　當 你孤單你 會 想 起 誰

Key：D
Play：C
男調：C 女調：G
4/4 ♩=60

# Kiss Goodbye

詞 / 王力宏　曲 / 王力宏　唱 / 王力宏

彈奏參考

| C | Am | F |

| 0　0　0 5 4 3 ‖ 2 3 4 3 3 3 2 1 | 7 1 2 1 1 6 5 4 | 3 4 6 1 3 4 6 1 |

| Fm | C | G/B | ♭B　A7 |

| 3 4 3 1 ♭6　— ‖ 0 3 5 5 3 6 5 5 5 | 0 3 5 5 3 6 5 5 5 6· | 0 3 4 5　6 5 5 4 3 |

Baby 不要再哭泣　這一幕多麼熟悉　緊握著妳的手彼此

| Dm7 | Fm | Em7　Am | Dm7 |

| 5 4 4 3 5 5 4 4 | 0　4 3 4 5 4 4 1 | 3 5 5 6 3 2 1 1 | 0 6 6 7 1 2 3 3 |

都捨不得分　離　　每一次想開口但　不如保持安　靜　　給我一分鐘專心

| G | C | G/B | ♭B　A7 |

| 3 4 3 4 3 2 1 2 ‖: 0 3 5 5 6 5 5 5 | 0 3 5 5 3 6 5 5 5 6· | 0 3 4 5 6 1 2 3 |

好好欣賞妳的美　　幸福搭配悲傷　同時在我心交叉　挫折的眼淚不能

| Dm7 | Fm | C　Am | Dm7 |

| 2 1 1 6 2 2 1 1 | 0 1 1 1 1 2 1 1 1·6 5 | 0·5 3 2 1 5 2 3 1 1 | 0 6 6 7 1 2 3 3 |

測試愛的重　量　　付出的愛收不回　還欠妳的我不能給　別把我心也帶走

| 0·5 3 5 5 3 2 1 1 1 | 0 6 6 7 1 2 3 5 |

2x　還欠妳的我不能給　我才明白愛最真

| G | ※ C | Am | F |

| 3 4 3 2 0 5 4 3 ‖ 2 3 4 3 3 3 2 1 | 7 1 2 1 1 1 6 5 4 | 3 4 6 1 3 4 6 1 |

去跟隨　每一次　和妳分開　深深的　被妳打 敗 每一次　放棄妳的溫柔痛苦

| 6 6 6 5 5 6 5 3 |

實的滋味　每一次

| Fm　G | Am | D7 | Dm7 |

| 3 4 3 2 2 2 5 4 3 | 2 3 4 3 3 3 2 1 | 7 1 2 1 1 1　— | 1 6 6 6 5 1 1 6 1 2 3 |

難以釋懷　每一次　和妳分開　每一次 kiss you goodbye　愛情的滋味此刻我終

G —1.—

$\overline{3}\ \overline{3\,3}\ \overline{3}\ \overline{2\,2}\ \overline{2}\ —$ ：

於最明白

G —2.—

$\overline{3}\ \overline{3\,3}\ \overline{3}\ \overline{2\,2}\ \overline{2}\ —$ ‖

於最 明白

C

$\overline{2\,3\,5}\ \overline{5\,3}\ \overline{5\,5}\ \overline{5}\ \overline{2\,3\,5}$ |

G/B

$\overline{2\,3\,5}\ \overline{5\,3}\ \overline{5\,5}\ \overline{5}\ \overline{2\,3\,5}$ |

♭B　　A7

$\overline{2\,3\,5}\ \overline{5\,3}\ \overline{{}^\#1\,1}\ \overline{1}\ \overline{1\,2\,2}\ \overline{3}\cdot$ |

Dm7

$\overline{5\,4\,4}\ \overline{3\,5}\ \overline{5\,4}\cdot\ \overline{5\,6\,5\,4}\ \overline{1}$ |

Fm

$\overline{2\,3\,5}\ \overline{5\,3}\ \overline{5\,5}\ \overline{5}\ \overline{2\,3\,5}$ |

C　　Am

$\overline{2\,3\,5}\ \overline{5\,3}\ \overline{6\,6}\ \overline{5}\ \overline{2\,3\,2\,1\,6}$ |

Dm7

$\overline{1\,6\,1}\ \overline{{}^\#5\,6\,1}\ \overline{6\,6\,5}\ {}^\flat\overline{3\,2\,1\,6}$ |

G

$\dot6\quad\dot6\quad\overline{0\,5}\ \overline{4\,3}$ ‖

每一次 ％

G

$\overline{3}\ \overline{3\,3}\ \overline{3}\ \overline{2\,2}\ \overline{2}\ —$ ‖

於最明白

Fm　　G

$\dot2\quad\dot1\quad7\quad{}^\flat6$ |

Rit...

$\overline{6\,7}\ \overline{3\,{}^\flat3}\ \overline{3\,6}\ 3$ |

$6\quad—\quad—\quad—$ ‖

Fine

烏克麗麗和弦表

| 和弦級數 | C 調 | | F 調 | | G 調 | |
|---|---|---|---|---|---|---|
| | 三和弦 | 七和弦 | 三和弦 | 七和弦 | 三和弦 | 七和弦 |
| I | C | Cmaj7 | F | Fmaj7 | G | Gmaj7 |
| II | Dm | Dm7 | Gm | Gm7 | Am | Am7 |
| III | Em | Em7 | Am | Am7 | Bm | Bm7 |
| IV | F | Fmaj7 | B♭ | B♭maj7 | C | Cmaj7 |
| V | G | G7 | C | C7 | D | D7 |
| VI | Am | Am7 | Dm | Dm7 | Em | Em7 |
| VII | Bdim(7) | Bm7-5 | Edim(7) | Em7-5 | F#dim(7) | F#m7-5 |
| 修飾代用 | Csus4 | Cm | Fsus4 | Fm | Gsus4 | Gm |

※使用Ukulele(烏克麗麗)彈奏時，遇到吉他之轉位和弦，只需彈奏斜線左方的和弦即可。例如：

| 吉他和弦 | C | G/B | Am | Em/G | Dm | A7/C# | F/C | G/B |
|---|---|---|---|---|---|---|---|---|
| 烏克麗麗和弦 | C | G | Am | Em | Dm | A7 | F | G |

# 吉他和弦表

| 和弦級數 | C 調 | | F 調 | | G 調 | |
|---|---|---|---|---|---|---|
| | 三和弦 | 七和弦 | 三和弦 | 七和弦 | 三和弦 | 七和弦 |
| I | C | Cmaj7 | F | Fmaj7 | G | Gmaj7 |
| II | Dm | Dm7 | Gm | Gm7 | Am | Am7 |
| III | Em | Em7 | Am | Am7 | Bm | Bm7 |
| IV | F | Fmaj7 | B♭ | B♭maj7 | C | Cmaj7 |
| V | G | G7 | C | C7 | D | D7 |
| VI | Am | Am7 | Dm | Dm7 | Em | Em7 |
| VII | Bdim(7) | Bm7-5 | Edim(7) | Em7-5 | F#dim(7) | F#m7-5 |
| 修飾代用 | Csus4 | Cm | Fsus4 | Fm | Gsus4 | Gm |
| 和弦低音動線 | Am | E7/G# | Dm | A7/C# | Em | B7/D# |
| | C/G | D/F# | F/C | G/B | G/D | A/C# |

# I PLAY⁺音樂手冊大字版
## MY SONGBOOK

編著│麥書文化編輯部　校對│吳怡慧、陳珈云

電腦製譜│林倩如、鄭自明　製譜編修│林怡君、林仁斌

美術設計│范韶芸　出版發行│麥書國際文化事業有限公司

電話│886-2-23636166 傳真│886-2-23627353

地址│10647台北市羅斯福路三段325號4樓之2

http://www.musicmusic.com.tw

中華民國106年3月 初版 《版權所有‧翻印必究》

◎本書若有缺頁、破損，請寄回更換‧謝謝。

ISBN 978-9865952679

9 789865 952679

定價：NT.360元